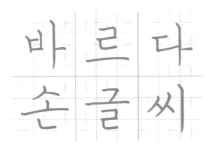

바르다 손글씨

편집부 지음

paper bird

나도 손글씨 예쁘게 쓰고 싶어

혹시 삐뚤빼뚤한 글씨 때문에 당혹스러운 순간이 찾아온 적 있나요? 서술형 답안지를 작성하는데 글씨 때문에 내용을 알아보지 못하면 어떡하나 걱정하거나, 내가 건넨 메모지를 받아 든 상대방이 고개를 갸우뚱거려 민망한 상황을 겪은 적은요? 은행이나 관공서에 갔다가 서류에 간단한 내용을 써야 하는 순간이 오면 펜을 들고 한 글자 한 글자 힘을 줘 가며 '어릴 때 글씨 연습 좀 해둘걸' 하고 후회하진 않았는지요?

글씨에는 그 사람의 인품이 드러난다던데, 혹시 누가 내 무너진 글씨를 보고 나라는 사람에 대한 이미지까지 평가해 버리면 어쩌나 스트레스받는 일도 종종 있을 거예요. 하지만 손글씨 쓸 일이 매일 있는 것도 아닌데 글씨 하나 고치자고 인터넷 강의나 손글씨 교정 학원을 다니며 큰돈을 쓰는 건 부담스러운 일이에요. 그렇다고 손 놓고 있을 필요는 없어요. 사실 손글씨 잘 쓰기에는 특별한 비법이 있는 게 아니랍니다. 중요한 건 올바른 방법으로 손글씨를 차근차근 꾸준히 연습하는 거예요.

《바르다 손글씨》는 우리가 처음 글씨 쓰는 법을 배웠던 때로 돌아가 연필을 쥐는 법부터 시작한답니다. 반듯하게 선을 긋고 자음과 모음을 하나하나 따라 써 보는 과정을 통해 손을 풀어 봐요. 또박또박 반듯한 정자체로 기본기를 잡고 짧은 단어와 사자성어를 따라 써 보기도 하고, 시와 소설을 필사해 보면서 바르고 고운 손글씨를 익힐 거예요. 매번 신경 써 가며 글씨를 쓰는 게 힘들 것 같다고 미리 걱정하지 마세요. 일상생활에서도 편하고 예쁘게 쓸 수 있는 생활서체와 기분 따라 상황 따라 바꿔 쓸 수 있는 캘리서체도 함께 배워볼 거니까요. 《바르다 손글씨》로 꾸준히 연습하다 보면 당신의 글씨도 삐뚤빼뚤한 악필이 아닌 자랑하고 싶어지는 예쁜 손글씨가 될 거예요.

목차

바르다 손글씨 100% 활용법

1. 서체별 글씨 연습으로 또박또박 바른 손글씨!

바르다

정자체

바른 글씨 쓰기의 기초가 되는 기본 서체입니다. 또박또박 글씨 쓰는 연습을 하며 자연스럽게 바른 손글씨를 손에 익혀 악필을 교정합니다.

바르다

생활서체

정자체 연습을 통해 바른 글씨체가 손에 익었다면 이번에는 일상생활에서 편하고 빠르게 쓸 수 있는 생활서체를 연습합니다.

바르다

캘리서체

바른 글씨체를 넘어 기분 따라, 상황 따라 활용할 수 있는 캘리서체를 배웁니다. 엽서나 편지, 다이어리 등 다양하게 활용할 수 있습니다.

2. 악필 교정을 위한 단계별 학습 노트!

가	가	가	가
까	까	까	까
나	나	나	나
다	다	다	다
따	따	따	따

이음새 연습

악필을 바른 글씨로 교정하기 위해 가장 신경 써야 하는 것 중 하나가 바로 이음새입니다. 획이 어긋나거나 삐져나오지 않게 주의하며 바르게 긋는 연습을 해보세요.

자음과 모음 쓰기 연습

자음은 위치에 따라 모양이 조금씩 달라집니다. 이 점을 유의하며 각각의 자음과 모음이 결합하는 글자를 써 보세요. 기준선에 따라 자음과 모음의 올바른 위치를 익히고 글자의 균형을 바로 세울 수 있습니다.

글자 높낮이 연습

문장을 쓸 때 글자의 높낮이가 위아래로 움직이지 않고 일정하게 유지되도록 기준선 안에 맞춰 쓰는 연습을 해보세요. 이렇게만 해도 글씨가 훨씬 깔끔해 보이게 됩니다.

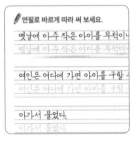

글자 크기 연습

바른 모양으로 글씨 쓰는 법을 손에 익혔다면 이번에는 조금 더 작은 크기로 글씨 쓰는 연습을 해보세요. 다양한 크기의 글씨가 손에 익으면 실생활에서도 자연스럽게 바른 손글씨를 쓸 수 있습니다.

3. 자주 쓰는 단어와 사자성어, 명언과 시·동화·소설로 유익하고 재미있는 글씨 연습!

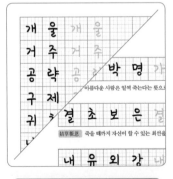

짧은 단어 / 사자성어 쓰기

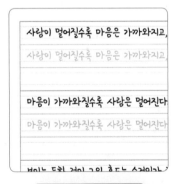

명언 / 시 필사하기

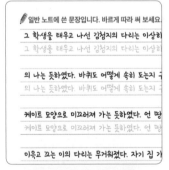

동화 / 소설 필사하기

[짧은 단어 → 사자성어 → 명언·시 → 동화·소설] 순서로 글자를 따라 쓰며 바르고 예쁜 손글씨 쓰기를 연습합니다. 실생활에서 자주 쓰는 짧은 단어부터 흥미로운 문학작품 필사까지 재미있고 유익한 글쓰기를 통해 삐뚤빼뚤한 악필을 반듯하고 예쁜 글씨로 교정할 수 있습니다.

손 풀기

악필 교정에 앞서 손을 풀어 보는 시간을 가져 볼까요? 연필을 올바르게 잡는 법부터 직선과 곡선을 그리는 연습, 순서에 맞춰 자음과 모음 쓰기, 글자의 이음새를 바르게 긋는 연습까지. 바른 손글씨 쓰기의 기본 자세를 배워 봅시다.

올바르게 연필 잡는 방법

연필은 펜에 비해 필압 조절이 쉬워 글씨 교정 연습에 적합합니다. 어느 정도 바른 글씨 쓰기가 손에 익으면 다양한 펜을 활용해 여러 서체로 글씨를 써 보는 법도 배울 예정이지만, 그 전까지는 가능한 한 연필로 먼저 연습해 보길 바랍니다. 그럼 우선 연필을 올바르게 잡는 법부터 알아보겠습니다.

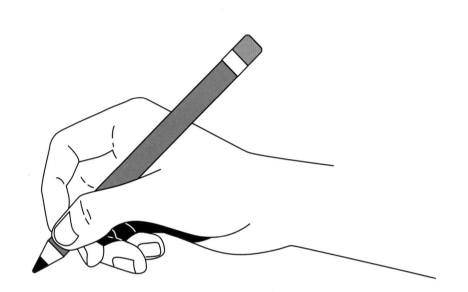

글씨를 바르고 예쁘게 쓰기 위해서는 필기도구를 올바르게 잡는 방법부터 익혀야 합니다. 우선 중지의 첫 번째 마디에 연필 앞부분을 올리고 엄지와 검지 사이로 자연스럽게 연필을 지탱합니다. 이때 엄지와 검지로 연필이 잘 고정되도록 살짝 잡아줍니다. 연필을 잡은 손과 손목에는 너무 힘이 들어가지 않도록 힘을 살짝 빼 줍니다.

연필은 엄지와 검지, 중지 이렇게 세 손가락으로 잡아야 하는데, 약지나 새끼손가락까지 연필을 고정하는 데 쓰거나 검지와 중지, 중지와 약지 등 손가락과 손가락 사이에 연필을 끼어서 쥐는 건 올바르지 못한 방법입니다. 또한 연필을 세게 꽉 쥐거나 연필심과 너무 가까이 혹은 너무 멀리 잡는 것도 연필이 잘 고정되지 않아 바른 글씨 쓰기에 적합하지 않습니다.

선과 곡선 그리기

글씨 쓰기에 앞서 글자의 기본이 되는 선과 곡선 그리기를 연습해 봅니다. 연필을 잡은 손에 너무 힘을 주지 말고 그려 보세요.

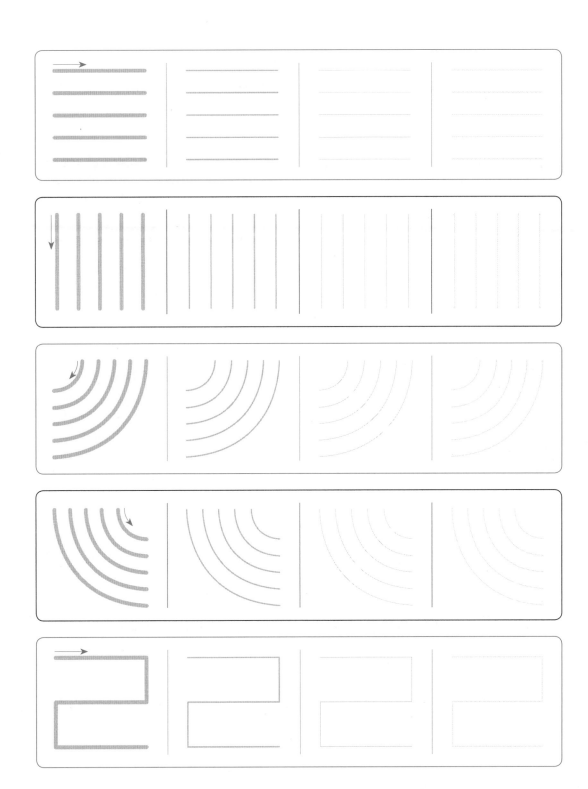

자음과 모음 쓰는 순서

한글은 자음과 모음이 결합하여 한 글자를 만듭니다. 한글의 기본이 되는 자음과 모음을 먼저
연습해 봅니다. 글자의 획을 쓰는 순서를 알아야 바른 글씨 쓰기의 기초를 다질 수 있으니, 글씨
쓰는 순서에 유의하여 또박또박 글씨를 써 보세요.

자음

ㅏ	ㅏ	ㅏ	ㅏ							
ㅐ	ㅐ	ㅐ	ㅐ							
ㅑ	ㅑ	ㅑ	ㅑ							
ㅒ	ㅒ	ㅒ	ㅒ							
ㅓ	ㅓ	ㅓ	ㅓ							
ㅔ	ㅔ	ㅔ	ㅔ							
ㅕ	ㅕ	ㅕ	ㅕ							
ㅖ	ㅖ	ㅖ	ㅖ							
ㅗ	ㅗ	ㅗ	ㅗ							
ㅘ	ㅘ	ㅘ	ㅘ							
ㅙ	ㅙ	ㅙ	ㅙ							
ㅚ	ㅚ	ㅚ	ㅚ							
ㅛ	ㅛ	ㅛ	ㅛ							
ㅜ	ㅜ	ㅜ	ㅜ							
ㅝ	ㅝ	ㅝ	ㅝ							
ㅖ	ㅖ	ㅖ	ㅖ							

글자 이음새 연습

악필을 바른 글씨로 교정하기 위해 가장 신경 써야 하는 것 중 하나가 바로 이음새입니다. 획의 끝부분이 어긋나거나 삐져나오지 않게 주의하며, 반듯한 직선으로만 이루어진 고딕체로 바르게 획을 긋는 연습을 해 보세요.

✏️ 자음

마	마	마	마							
바	바	바	바							
빠	빠	빠	빠							
사	사	사	사							
싸	싸	싸	싸							
아	아	아	아							
자	자	자	자							
짜	짜	짜	짜							
차	차	차	차							
카	카	카	카							
타	타	타	타							
파	파	파	파							
하	하	하	하							

 모음

| 아 | 아 | 아 | 아 | | | | | | | |
| 애 | 애 | 애 | 애 | | | | | | | |

야	야	야	야								
얘	얘	얘	얘								
어	어	어	어								
에	에	에	에								
여	여	여	여								
예	예	예	예								
오	오	오	오								
와	와	와	와								
왜	왜	왜	왜								
외	외	외	외								
요	요	요	요								
우	우	우	우								
워	워	워	워								
유	유	유	유								
으	으	으	으								
의	의	의	의								
이	이	이	이								

정자체
연습하기

손 풀기로 기초를 다졌으니 이제 바른 글씨의 기본이 되는 정자체를 연습해 봅니다. 정자체는 또박또박 바르게 쓴 글자체로, 악필 교정을 위해 차근차근 연습하며 손에 익혀야 합니다. 기본 자음과 모음 쓰기부터 시작해 겹받침과 된소리 등 다양한 자음과 모음의 결합을 통해 위치마다 조금씩 달라지는 글자의 모양을 배웁니다. 이후 짧은 단어나 사자성어를 따라 써 보고 명사들의 명언과 안데르센의 동화를 필사해 보며 글씨 쓰기를 연습합니다. 제시된 기준선에 맞춰 올바른 위치에 글자를 쓰도록 의식하며 연습해 보세요

자음과 모음 기본 쓰기

한글은 글자 첫머리에 오는 자음의 자리를 잘 잡아 바르게 써야 합니다. 자음은 모음에 비해 형태가 다양하고 어디에 위치하는지에 따라 모양이 조금씩 바뀐다는 걸 인식하며 기준선에 맞춰 글씨 쓰기를 연습해 보세요.

ㄱ

가 ㅏ, ㅑ, ㅓ, ㅕ, ㅣ와 같이 모음이 오른쪽에 위치할 때, ㄱ은 위아래로 길게 쓰며 꺾어 내릴 때 사선으로 획을 그어줍니다.

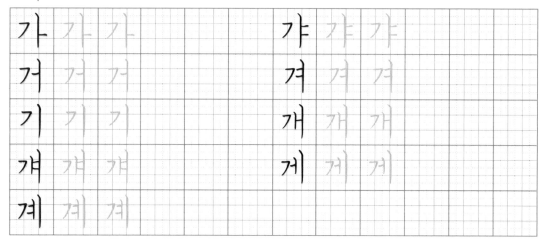

구 ㅜ, ㅠ, ㅡ와 같이 아래 위치하는 모음 위에 ㄱ이 올라갈 때는 납작하게 쓴다고 생각하고 세로획을 짧게 씁니다. 모음의 가로획과 잇는 것처럼 사선으로 꺾어 내려 씁니다.

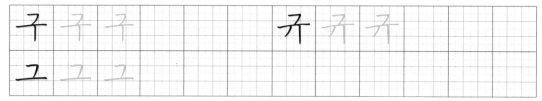

궈 ㅝ, ㅟ, ㅚ와 같은 모음과 함께 쓰이는 ㄱ은 '구'에서의 모양과 같게 쓰되, 세로 기준선의 첫 번째 실선 쪽에 가깝게, 왼쪽 상단에 오도록 씁니다.

고　ㅗ, ㅛ처럼 모음이 자음 ㄱ의 안쪽에 위치할 때는 ㄱ의 가로획을 가로 기준선의 첫 번째 실선에 맞추어 써 주고, 꺾어 내릴 때 사선으로 긋지 않고 90도 직선으로 내려 긋습니다.

괴　모음 ㅘ, ㅚ와 함께 쓰이는 ㄱ은 '고'에서 의 모양과 같으며 세로 기준선의 첫 번째 실선 쪽에 가깝게, 왼쪽 상단에 오도록 씁니다.

각　ㄱ이 받침으로 쓰일 때는 가로 기준선의 두 번째 실선에 맞추어 가로획을 긋고, 직각으로 꺾어 내려 씁니다.

ㄴ

나　ㅏ, ㅑ, ㅣ처럼 오른쪽에 위치하고 가로획이 바깥으로 향하는 모음과 함께 쓰일 때는 ㄴ을 세로획보다 가로획을 길게 직각이 되도록 쓰며, 모음과 붙여 씁니다.

너 ㅓ, ㅕ처럼 모음이 ㄴ의 오른쪽에 위치하고 가로획이 ㄴ의 안쪽으로 향할 때는 ㄴ의 세로획을 살짝 기울여 내려 쓰고 가로획을 오른쪽 위의 사선으로 살짝 올려 쓰되, 세로획보다 짧게 씁니다.

노 ㅗ, ㅛ, ㅜ, ㅠ, ㅡ처럼 모음이 아래 위치하는 경우에는 '너'의 ㄴ보다 좀 더 납작하고 가로획을 길게 씁니다.

놔 ㅘ, ㅚ, ㅝ, ㅟ, ㅢ와 같이 옆과 아래가 모음으로 막혀 있을 때, 모양은 '누'의 ㄴ과 유사하게 쓰되 위치는 왼쪽 상단으로 치우치게 하여 세로 기준선의 첫 번째 실선 쪽에 가깝게 씁니다.

난 ㄴ이 받침으로 쓰일 때는 가로 기준선의 두 번째 실선에서부터 세로획을 긋기 시작하여, 세로획에서 가로획으로 이어지는 모서리를 부드럽게 곡선으로 써 줍니다.

다　오른쪽에 위치하며 가로획이 바깥쪽으로 향하는 모음 ㅏ, ㅑ, ㅣ와 함께 쓰일 때는 가로 기준선의 첫 번째 실선에 맞추어
ㄷ의 가로획을 긋고 가운데 칸 안에 맞추어 나머지 획을 써 줍니다. 이때 아래 가로획을 위보다 길게, 모음에 붙여 씁니다.

더　오른쪽에 위치하며 가로획이 안쪽으로 향하는 모음 ㅓ, ㅕ와 함께 쓰일 때는 ㄷ의 첫 획을 가로 기준선의 첫 번째
실선에 맞추어 쓰고 위아래 가로획 길이를 같게, 아래 획을 살짝 사선으로 올려 씁니다.

도　ㅗ, ㅛ, ㅜ, ㅠ, ㅡ와 같이 모음이 아래 위치할 때는 ㄷ의 위아래 획 길이를 같게, 그리고 가로획을 양쪽으로 길게 씁
니다.

돠　ㅘ, ㅚ, ㅝ, ㅟ, ㅢ와 같이 옆과 아래가 모음으로 막혀 있을 때, 모양은 '도'의 ㄷ과 유사하게 쓰되 위치는 왼쪽 상단
으로 치우치게 하고 오른쪽 모음이 세로 기준선의 두 번째 실선에 닿도록 써 줍니다.

딜 ㄷ이 받침으로 쓰일 때는 가로 기준선의 두 번째 실선에 맞추어 쓰고, 세로획에서 가로획으로 이어지는 모서리를 부드럽게 곡선으로 써 줍니다.

ㄹ

라 오른쪽에 위치하며 가로획이 바깥쪽을 향하는 모음 ㅏ, ㅑ, ㅣ와 함께 쓰일 때는 가로 기준선의 첫 번째 실선에 맞추어 ㄹ의 가로획을 긋고 가운데 칸 안에 맞추어 나머지 획을 써 줍니다. 이때 맨 위 획보다 맨 아래 획을 길게 빼서 모음에 붙여 씁니다.

러 오른쪽에 위치하며 가로획이 안쪽을 향하는 모음 ㅓ, ㅕ와 함께 쓰일 때는 첫 획을 가로 기준선의 첫 번째 실선에 맞추어 쓰고 ㄹ의 맨 위 획보다 맨 아래 획을 조금만 길게 빼서 살짝 올려 씁니다.

로 ㅗ, ㅛ, ㅜ, ㅠ, ㅡ와 같이 모음이 아래 위치할 때는 가로 기준선 첫 번째 실선보다 좀 더 위에서 첫 획을 시작하고, 위아래 가로획의 길이를 똑같이 맞춰 씁니다.

롸

사, ㅚ, ㅝ, ㅟ, ㅢ와 같이 옆과 아래가 모음으로 막혀 있을 때, 모양은 '로'의 ㄹ과 유사하게 쓰되 위치는 왼쪽 상단으로 치우치게 하고 오른쪽 모음이 세로 기준선의 두 번째 실선에 닿도록 써 줍니다.

랄

ㄹ이 받침으로 쓰일 때는 가로 기준선의 두 번째 실선에 첫 획을 긋고, 위아래의 가로획 길이를 똑같이 맞추어 씁니다.

🔲

마

ㅏ, ㅑ, ㅓ, ㅕ, ㅣ와 같이 모음이 오른쪽에 있을 때, ㅁ은 세로 기준선의 첫 번째 실선에 걸치도록 위치시키고, 정사각형 모양이 되도록 써 줍니다.

메	메	메			몌	몌	몌		

모 모음이 ㅗ, ㅛ, ㅜ, ㅠ, ㅡ처럼 아래에 올 때. ㅁ은 양쪽 기준으로 칸의 가운데에 위치하고 가로획을 조금 길게 하여 직사각형 모양이 되도록 써 줍니다.

모	모	모			묘	묘	묘		
무	무	무			뮤	뮤	뮤		
므	므	므							

뫄 ㅘ, ㅚ, ㅝ, ㅟ, ㅢ와 같이 옆과 아래가 모음으로 막혀 있을 때는 모양은 '마'의 ㅁ처럼 정사각형으로 작게 쓰되, 위치는 왼쪽 상단으로 조금 치우치게 써 줍니다.

뫄	뫄	뫄			뫼	뫼	뫼		
뭐	뭐	뭐			뭬	뭬	뭬		
뮈	뮈	뮈			믜	믜	믜		

맘 ㅁ이 받침으로 쓰일 때는 가로 기준선의 두 번째 실선에서부터 첫 획을 긋고, 가로획을 세로획보다 조금 길게 써 줍니다.

맘	맘	맘			몸	몸	몸		

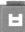
ㅂ

바 ㅏ, ㅑ, ㅓ, ㅕ, ㅣ와 같이 모음이 오른쪽에 있을 때, ㅂ은 세로 기준선의 첫 번째 실선에 걸치도록 위치시킵니다. 두 번째 획(세로획)을 첫 번째 획(세로획)보다 길게 쓰고, 세 번째 획(가로획)은 두 번째 획(세로획)의 가운데에 그어 줍니다.

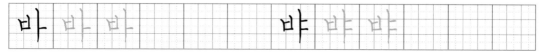

바	바	바			뱌	뱌	뱌		

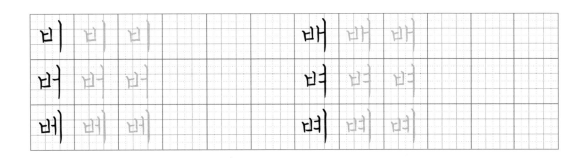

보　모음이 ㅗ, ㅛ, ㅜ, ㅠ, ㅡ처럼 아래에 올 때, ㅂ은 양쪽 기준으로 칸의 가운데에 위치하며, 가로로 조금 넓게 씁니다.

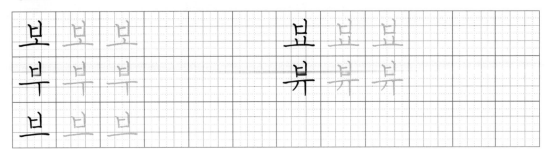

봐　ㅘ, ㅚ, ㅝ, ㅟ, ㅢ와 같이 옆과 아래가 모음으로 막혀 있을 때, 모양은 '바'의 ㅂ과 비슷한 모양으로 쓰고, 왼쪽 상단으로 조금 치우친 곳에 위치합니다.

밥　ㅂ이 받침으로 쓰일 때는 가로 기준선의 두 번째 실선에서부터 첫 획을 긋고, '보'의 ㅂ처럼 가로로 조금 넓게 씁니다.

ㅅ

사

ㅏ, ㅑ, ㅣ와 같이 모음이 오른쪽에 있고 가로획이 바깥쪽을 향할 때, ㅅ은 세로 기준선의 첫 번째 실선 가운데에 걸치도록 써 줍니다. 첫 획은 왼쪽 사선으로 길게 빼고, 두 번째 획은 첫 획 중간부터 시작해 조금 짧게 씁니다.

서

모음 ㅓ, ㅕ처럼 오른쪽에 위치하고 가로획이 안쪽을 향할 때, ㅅ의 위치는 '사'의 위치와 같으나 모양은 조금 다릅니다. 첫 획은 왼쪽 사선으로 긋고, 두 번째 획은 첫 획보다 더 아래까지 길게 내려 쓰고 첫 획과 간격을 좁게 씁니다.

소

ㅗ, ㅛ, ㅜ, ㅠ, ㅡ와 같이 모음이 아래 올 때에는 ㅅ을 양쪽 기준으로 칸의 가운데에 오도록 씁니다. 이때 ㅅ의 모양은 벌어지는 부분부터 양쪽 획의 길이를 같게, 그 간격은 넓게 벌려 씁니다.

쇄

ㅘ, ㅚ, ㅝ, ㅟ, ㅢ와 같이 옆과 아래가 모음으로 막혀 있을 때, 모양은 '소'의 ㅅ과 유사하게 쓰되 위치는 왼쪽 상단으로 치우치게 하고 오른쪽 모음이 세로 기준선의 두 번째 실선에 닿도록 써 줍니다.

| 쇄 | 쇄 | 쇄 | | | | 쇄 | 쇄 | 쇄 | | |
| 쇠 | 쇠 | 쇠 | | | | 쉬 | 쉬 | 쉬 | | |

삿 ㅅ이 받침으로 쓰일 때는 가로 기준선의 두 번째 실선 위에서부터 쓰기 시작하며, 첫 획의 길이를 두 번째 획보다 조금 길게 빼고 끝이 일직선상에 놓이도록 맞추어 씁니다.

ㅇ

아 ㅏ, ㅑ, ㅓ, ㅕ, ㅣ와 같이 모음이 오른쪽에 있을 때, ㅇ은 세로 기준선의 첫 번째 실선에 걸치게 하여 원형으로 모양이 일그러지지 않도록 씁니다.

오 모음이 ㅗ, ㅛ, ㅜ, ㅠ, ㅡ처럼 아래에 올 때, ㅇ은 양쪽 기준으로 칸의 가운데에 원형으로 쓰며 모양이 일그러지지 않도록 주의합니다.

와 ㅘ, ㅚ, ㅝ, ㅟ, ㅢ와 같이 옆과 아래가 모음으로 막혀 있을 때, 모양은 다른 모음과 쓰일 때처럼 원형을 살려 쓰고 위치는 왼쪽 상단으로 조금 치우치게 써 줍니다.

앙 ㅇ이 받침으로 쓰일 때는 가로 기준선의 두 번째 실선에서부터 쓰기 시작하며, 다른 모음과 쓰일 때처럼 원형을 살려서 바르게 씁니다.

ㅈ

자 ㅏ, ㅑ, ㅣ와 같이 모음이 오른쪽에 있고 가로획이 바깥쪽을 향해 있을 때, ㅈ은 세로 기준선의 첫 번째 실선에 걸치도록 써 줍니다. 두 번째 획은 왼쪽 사선으로 길게 빼고, 세 번째 획은 첫 획보다 조금 짧게 씁니다.

쟤 쟤 쟤

저 오른쪽에 위치하며 가로획이 안쪽을 향한 모음 ㅓ, ㅕ와 함께 쓰일 때, ㅈ의 위치는 '자'와 같으나 모양은 조금 다릅니다. 두 번째 획은 왼쪽 사선으로 긋고, 세 번째 획은 두 번째 획보다 더 아래까지 길게 내려 쓰고 간격을 좁게 씁니다.

저 저 저 져 져 져
제 제 제 졔 졔 졔

조 ㅗ, ㅛ, ㅜ, ㅠ, ㅡ와 같이 모음이 아래 올 때는 ㅈ을 양쪽 기준으로 칸의 가운데에 오도록 씁니다. 이때 ㅈ의 모양은 누세 번째 획의 멀어지는 부분부터 양쪽 획의 실이늘 같게, ㄱ 산석는 넓게 별려 씁니다.

조 조 조 죠 죠 죠
주 주 주 쥬 쥬 쥬
즈 즈 즈

좌 ㅘ, ㅚ, ㅝ, ㅟ, ㅢ와 같이 옆과 아래가 모음으로 막혀 있을 때. 모양은 '조'의 ㅈ과 유사하게 쓰되 위치는 왼쪽 상단으로 치우치게 하고 오른쪽 모음이 세로 기준선의 두 번째 실선에 닿도록 써 줍니다.

좌 좌 좌 좨 좨 좨
죄 죄 죄 줘 줘 줘
줴 줴 줴 쥐 쥐 쥐

낮 ㅈ이 받침으로 쓰일 때는 두 번째의 가로 기준선 위에서부터 쓰기 시작하며, 두세 번째 획의 균형을 잘 맞추어 써 줍니다.

낮 낮 낮 젖 젖 젖

곳 곳 곳

ㅊ

차 ㅏ, ㅑ, ㅣ와 같이 모음이 오른쪽에 있고 가로획이 바깥쪽을 향해 있을 때, ㅊ은 세로 기준선의 첫 번째 실선에 걸치도록 써 줍니다. 세 번째 획은 왼쪽 사선으로 길게 빼고, 네 번째 획은 그보다 조금 짧게 씁니다.

처 모음 ㅓ, ㅕ처럼 오른쪽에 있고 가로획이 자음 쪽으로 향할 때, 위치는 '차'의 위치와 같으나 모양은 조금 다릅니다. 세 번째 획은 왼쪽 사선으로 긋고, 네 번째 획은 세 번째 획보다 더 아래까지 길게 내려 쓰고 간격을 좁게 씁니다.

초 ㅗ, ㅛ, ㅜ, ㅠ, ㅡ와 같이 모음이 아래 올 때에는 ㅊ을 양쪽 기준으로 칸의 가운데에 오도록 씁니다. 이때 ㅊ의 모양은 세 번째와 네 번째 획의 벌어지는 부분부터 양쪽 획의 길이를 같게, 그 간격은 넓게 벌려 씁니다.

좌 ㅘ, ㅚ, ㅝ, ㅟ, ㅢ와 같이 옆과 아래가 모음으로 막혀 있을 때는 모양은 '초'의 ㅊ과 유사하게 쓰되, 위치는 왼쪽 상단으로 치우치게 하고 오른쪽 모음이 세로 기준선의 두 번째 실선에 닿도록 써 줍니다.

닻 ㅊ이 받침으로 쓰일 때는 두 번째 획이 가로 기준선의 두 번째 실선에 오도록 쓰며, 세 번째와 네 번째 획의 균형을 잘 맞추어 써 줍니다.

ㅋ

카 ㅏ, ㅑ, ㅓ, ㅕ, ㅣ와 같이 모음이 오른쪽에 위치할 때, ㅋ은 위아래로 길게 쓰며 꺾어 내릴 때 사선으로 획을 그어 줍니다.

카	카	카		캬	캬	캬	
키	키	키		캐	캐	캐	
커	커	커		켜	켜	켜	
케	케	케		켸	켸	켸	

쿠 ㅜ, ㅠ, ㅡ와 같이 아래 위치하는 모음 위에 ㅋ이 올라갈 때는 납작하게 쓴다고 생각하고 세로획을 짧게 씁니다. 모음의 가로획과 잇는 것처럼 사선으로 꺾어 내려 씁니다.

쿠	쿠	쿠				큐	큐	큐		
크	크	크								

쿼 ㅝ, ㅟ, ㅢ와 같은 모음과 함께 쓰이는 ㅋ은 '쿠'에서의 모양과 같게 쓰되 세로 기준선의 첫 번째 실선에 걸치게, 왼쪽 상단에 오도록 씁니다.

쿼	쿼	쿼				퀘	퀘	퀘		
퀴	퀴	퀴				킈	킈	킈		

코 ㅗ, ㅛ처럼 모음의 세로획이 자음 ㅋ의 안쪽에 위치할 때는 ㅋ의 가로획을 가로 기준선의 첫 번째 실선에 맞추어 써 주고, 꺾어 내릴 때 사선으로 긋지 않고 90도 직선으로 내려 긋습니다.

코	코	쿄				쿄	쿄	쿄		

콰 모음 ㅘ, ㅚ와 함께 쓰이는 ㅋ은 '코'에서의 모양과 같으며 세로 기준선의 첫 번째 실선 쪽에 걸쳐서 왼쪽 상단에 오도록 씁니다.

콰	콰	콰				쾌	쾌	쾌		
쾨	쾨	쾨								

녘 ㅋ이 받침으로 쓰일 때는 가로 기준선의 두 번째 실선에 맞추어 가로획을 긋고, 직각으로 꺾어 내려 씁니다.

녘	녘	녘								

타
ㅌ이 가로획이 바깥으로 향하는 모음 ㅏ, ㅑ, ㅣ와 함께 쓰일 때는 가로 기준선의 첫 번째 실선에 맞추어 ㅌ의 가로획을 긋고 가운데 칸 안에 맞추어 나머지 획을 써 줍니다. 이때 맨 아래 가로획을 위의 획보다 길게, 모음에 붙여 씁니다.

터
오른쪽에 위치하고 가로획이 안쪽으로 향하는 모음 ㅓ, ㅕ와 함께 쓰일 때, ㅌ은 첫 획을 가로 기준선의 첫 번째 실선에 맞추고 ㅌ의 모든 가로획 길이를 비슷하게 쓰되 맨 아래 획은 살짝 사선으로 끝을 올려 씁니다.

토
ㅗ, ㅛ, ㅜ, ㅠ, ㅡ와 같이 모음이 아래 위치할 때, ㅌ은 양쪽 기준으로 칸의 가운데 위치하며 위아래의 획 길이를 같게, 그리고 가로획을 양쪽으로 조금 길게 써 줍니다.

퇴
ㅘ, ㅚ, ㅝ, ㅟ, ㅢ와 같이 옆과 아래가 모음으로 막혀 있을 때, 모양은 '토'의 ㅌ과 유사하게 쓰되 위치는 왼쪽 상단으로 치우치게 하고 오른쪽 모음이 세로 기준선의 두 번째 실선에 닿도록 써 줍니다.

ㅌ이 받침으로 쓰일 때는 가로 기준선의 두 번째 실선에 맞추어 쓰고, 모든 가로획을 동일한 길이로 써 줍니다.

ㅍ

ㅍ이 모음 ㅏ, ㅑ, ㅣ와 함께 쓰일 때는 가로 기준선의 첫 번째 실선에 맞추어 ㅍ의 가로획을 긋고 두 번째, 세 번째 세로 획을 첫 번째 획에서 조금 떼어 씁니다. 첫 번째 가로획보다 마지막 가로획을 2배 정도 길게 쓰며 모음에 붙여 씁니다.

오른쪽에 위치하며 가로획이 자음 쪽으로 향한 모음 ㅓ, ㅕ와 함께 쓰이는 ㅍ은 첫 획을 가로 기준선의 첫 번째 실 선에 맞추고 첫 번째 가로획보다 마지막 가로획을 길게 쓰며, 모음에 붙여 쓰지 않습니다.

ㅗ, ㅛ, ㅜ, ㅠ, ㅡ와 같이 모음이 아래 위치할 때, ㅍ은 양쪽 기준으로 칸의 가운데 위치하며 위아래 가로획의 길이 가 거의 비슷하도록 써 줍니다.

푀 ㅚ, ㅝ, ㅟ, ㅢ와 같이 옆과 아래가 모음으로 막혀 있을 때, 모양은 '포'의 ㅍ과 유사하게 쓰되 위치는 왼쪽 상단으로 치우치게 하고 오른쪽 모음이 세로 기준선의 두 번째 실선에 닿도록 써 줍니다.

앞 ㅍ이 받침으로 쓰일 때는 가로 기준선의 두 번째 실선에 맞추어 쓰고, 첫 번째 가로획보다 마지막 가로획을 조금 더 길게 써 줍니다.

ㅎ

하 ㅏ, ㅑ, ㅓ, ㅕ, ㅣ와 같이 모음이 오른쪽에 있을 때, ㅎ은 세로 기준선의 첫 번째 실선에 걸쳐서 씁니다. 첫 번째 획 보다 두 번째 획을 길게 써 주고 자음 ㅇ은 원형 모양으로 써 줍니다.

호 모음이 ㅗ, ㅛ, ㅜ, ㅠ, ㅡ처럼 아래에 올 때, 모양은 '하'의 ㅎ과 같고 양쪽 기준으로 칸의 가운데에 써 줍니다.

ㅘ, ㅚ, ㅝ, ㅟ, ㅢ와 같이 옆과 아래가 모음으로 막혀 있을 때, 모양은 '하'의 ㅎ과 같으며 왼쪽 상단으로 조금 치우치게 써 줍니다.

ㅎ이 받침으로 쓰일 때는 두 번째 가로획이 가로 기준선의 두 번째 실선에 위치하도록 써 주며, 다른 모음과 쓰일 때처럼 모양에는 큰 변동이 없습니다.

겹받침으로 쓸 수 있는 것은 'ㄳ, ㄵ, ㄶ, ㄺ, ㄻ, ㄼ, ㄽ, ㄾ, ㄿ, ㅀ, ㅄ'으로 총 열한 개입니다. 겹받침은 보통 두 글자의 크기를 동일하게 쓰거나 앞쪽의 자음을 뒤에 오는 자음보다 작게 쓰며, 가까이 붙여 쓰되 글자가 겹치지 않도록 합니다.

삯	삯	삯						
앉	앉	앉						
많	많	많						
앓	앓	앓						
맑	맑	맑						
흙	흙	흙						
삶	삶	삶						
옮	옮	옮						
넓	넓	넓						
밟	밟	밟						
곬	곬	곬						
핥	핥	핥						
읊	읊	읊						
뚫	뚫	뚫						
값	값	값						
없	없	없						

된소리

자음 중 된소리는 'ㄲ, ㄸ, ㅃ, ㅆ, ㅉ' 다섯 개이며, 그중 'ㄲ, ㅆ'은 받침으로 활용합니다. 자음의 크기를 동일하게 맞추어 쓰되, 'ㄲ, ㅆ'은 앞쪽 자음이 뒤에 오는 자음보다 작은 경우가 있으므로 이를 주의하며 모음에 따라 자음의 모양이 변하는 된소리 형태를 따라 써 보세요.

					뿌	뿌	뿌		
까	까	까			뿡	뿡	뿡		
깎	깎	깎			쁘	쁘	쁘		
꼬	꼬	꼬			싸	싸	싸		
꾸	꾸	꾸			써	써	써		
끄	끄	끄			쏘	쏘	쏘		
끙	끙	끙			쐈	쐈	쐈		
따	따	따			쑤	쑤	쑤		
딱	딱	딱			쓰	쓰	쓰		
떠	떠	떠			짜	짜	짜		
또	또	또			짝	짝	짝		
똥	똥	똥			쩌	쩌	쩌		
뚜	뚜	뚜			쪼	쪼	쪼		
뜨	뜨	뜨			쪽	쪽	쪽		
빠	빠	빠			쭈	쭈	쭈		
빡	빡	빡			쯔	쯔	쯔		
뽀	뽀	뽀							

여러 자음과 모음이 한 글자 안에서 결합한 것입니다. 구성에 따라 달라지는 자음과 모음의 크기와 위치 변화를 의식하며 따라 써 보세요.

간	간	간			낙	낙	낙		
갔	갔	갔			났	났	났		
같	같	같			낮	낮	낮		
걷	걷	걷			낟	낟	낟		
결	결	결			닐	닐	닐		
곰	곰	곰			녕	녕	녕		
곳	곳	곳			놀	놀	놀		
굽	굽	굽			놓	놓	놓		
균	균	균			뇽	뇽	뇽		
긋	긋	긋			눕	눕	눕		
깅	깅	깅			늉	늉	늉		
객	객	객			늎	늎	늎		
관	관	관			닙	닙	닙		
괜	괜	괜			닐	닐	닐		
컨	컨	컨			넜	넜	넜		
컴	컴	컴			넘	넘	넘		

닥	닥	닥					란	란	란			
달	달	달					랍	랍	랍			
당	당	당					랑	랑	랑			
덮	덮	덮					랗	랗	랗			
던	던	던					락	락	락			
돈	돈	돈					런	런	런			
돕	돕	돕					력	력	력			
둘	둘	둘					롭	롭	롭			
둠	둠	둠					룸	룸	룸			
든	든	든					룩	룩	룩			
딩	딩	딩					른	른	른			
댄	댄	댄					링	링	링			
됐	됐	됐					램	램	램			
됩	됩	됩					렌	렌	렌			
됬	됬	됬					뤘	뤘	뤘			
됫	됫	됫					뤽	뤽	뤽			

맛 맛 맛　　　박 박 박
맡 맡 맡　　　반 반 반
망 망 망　　　밭 밭 밭
멍 멍 멍　　　번 번 번
멎 멎 멎　　　변 변 변
면 면 면　　　벗 벗 벗
몰 몰 몰　　　복 복 복
문 문 문　　　봄 봄 봄
뭄 뭄 뭄　　　분 분 분
뭇 뭇 뭇　　　븐 븐 븐
밑 밑 밑　　　빙 빙 빙
맵 맵 맵　　　백 백 백
멨 멨 멨　　　벨 벨 벨
멜 멜 멜　　　뵀 뵀 뵀
뭔 뭔 뭔　　　봤 봤 봤
뭔 뭔 뭔　　　뵘 뵘 뵘

알 앙 언 엽 올 용 웃 욱 은 일 액 얜 엘 옛 완 윗

산 살 상 샥 성 션 속 숏 순 숨 슥 신 생 셋 솰 쉿

잠	잠	잠				찬	찬	찬		
정	정	정				찰	찰	찰		
젓	젓	젓				참	참	참		
젔	젔	젔				찻	찻	찻		
좀	좀	좀				첩	첩	첩		
존	존	존				촉	촉	촉		
준	준	준				총	총	총		
즉	즉	즉				춘	춘	춘		
짚	짚	짚				충	충	충		
짐	짐	짐				츤	츤	츤		
잼	잼	잼				친	친	친		
잰	잰	잰				책	책	책		
젤	젤	젤				챘	챘	챘		
좔	좔	좔				첼	첼	첼		
젔	젔	젔				촬	촬	촬		
쥘	쥘	쥘				췄	췄	췄		

칸	칸	칸
캉	캉	캉
컵	컵	컵
켠	켠	켠
콜	콜	콜
쿡	쿡	쿡
쿨	쿨	쿨
큽	큽	큽
킬	킬	킬
캔	캔	캔
켓	켓	켓
쾅	쾅	쾅
쾅	쾅	쾅
괼	괼	괼
퀀	퀀	퀀
퀄	퀄	퀄

탁	탁	탁
탐	탐	탐
탕	탕	탕
털	털	털
턴	턴	턴
톡	톡	톡
툰	툰	툰
튤	튤	튤
틈	틈	틈
팁	팁	팁
탯	탯	탯
텔	텔	텔
툇	툇	툇
튔	튔	튔
튐	튐	튐
틴	틴	틴

팔
팡
팍
펀
펄
펐
펐
퐁
풋
품
풀
픈
필
팸
펜
핀

한
혁
형
혔
온
훈
훌
흠
힘
핸
헬
활
확
회
훤
횔

실생활에서 자주 쓰고 접하는 짧은 길이의 단어를 따라 써 보며 글자 쓰기를 연습해 보세요.

결	혼	결	혼
계	약	계	약
관	객	관	객
구	름	구	름
까	닭	까	닭
나	래	나	래
남	산	남	산
너	울	너	울
논	밭	논	밭
뇌	리	뇌	리
대	략	대	략
더	위	더	위
돼	지	돼	지
들	판	들	판
땀	샘	땀	샘
라	틴	라	틴

런	던	런	던									
로	봇	로	봇									
리	본	리	본									
마	트	마	트									
무	레	무	레									
물	리	물	리									
뭔	헨	뭔	헨									
미	수	미	수									
반	지	반	지									
보	통	보	통									
봄	별	봄	별									
뷔	페	뷔	페									
설	경	설	경									
소	원	소	원									
쇠	락	쇠	락									
시	월	시	월									

쓸	모	쓸	모	
야	영	야	영	
연	모	연	모	
오	후	오	후	
완	벽	완	벽	
자	유	자	유	
제	지	제	지	
조	류	조	류	
존	엄	존	엄	
죄	수	죄	수	
찌	개	찌	개	
	창	문	창	문
처	서	처	서	
초	췌	초	췌	
출	타	출	타	
캠	핑	캠	핑	

커	플	커	플
콧	대	콧	대
쿼	터	쿼	터
탈	락	탈	락
터	번	터	번
통	장	통	장
퇴	보	퇴	보
투	자	투	자
파	편	파	편
패	왕	패	왕
편	집	편	집
폭	죽	폭	죽
한	울	한	울
혈	육	혈	육
환	성	환	성
희	망	희	망

사자성어 따라 쓰기

네 글자로 된 사자성어를 따라 써 보며 여러 가지 형태의 글자들을 익히고, 그 아래 나와 있는 한자와 의미를 보며 사자성어도 배워 보는 유익한 시간을 가져 보세요.

管鮑之交 관중과 포숙아의 사귐. 둘도 없는 친구 사이를 가리킴.

九死一生 아홉 번 죽을 고비를 넘기고도 살아난다는 뜻으로, 어려운 상황을 극복한다는 의미.

怒髮上衝 머리털이 곤두설 정도로 크게 성을 냄.

累卵之危 알을 쌓아 놓은 듯 몹시 위태로운 형세를 의미.

多多益善 많으면 많을수록 더 좋음.

大器晚成 큰 그릇은 쉽게 만들어지지 않음. 위대한 인물은 재능이 천천히 나타남.

明見萬里 만 리 앞을 내다봄. 관찰력과 판단력이 정확하고 뛰어남.

明鏡止水 밝은 거울과 잔잔한 물. 맑고 고요하며 깨끗한 마음을 의미함.

명 불 허 전 명 불 허 전

名不虛傳 이름이 날 만한 까닭이 있어 명성이 헛되이 퍼진 게 아니라는 의미.

부 전 자 전 부 전 자 전

父傳子傳 아들의 특성이 아버지에게서부터 대물림된 것처럼 비슷하거나 같음.

불 철 주 야 불 철 주 야

不撤晝夜 일에 몰두하여 밤낮을 가리지 아니함.

붕 우 유 신 붕 우 유 신

朋友有信 벗과 벗 사이에는 믿음이 있어야 함.

선 견 지 명 선 견 지 명

先見之明 미리 예견하여 내다봄. 미래를 예측하고 대처하는 지혜를 의미함.

시 종 일 관 시 종 일 관

始終一貫 일을 처음부터 끝까지 한결같이 함.

십 벌 지 목 십 벌 지 목

十伐之木 열 번 찍어 안 넘어가는 나무 없다.

심 사 숙 고 심 사 숙 고

深思熟考 깊이 생각하고 오래 생각함. 신중을 기하여 생각함.

십 시 일 반　십 시 일 반

十匙一飯　열 술이면 한 끼의 밥이 된다는 뜻으로 여러 명이 힘을 합쳐 한 사람을 돕는다는 의미.

양 자 택 일　양 자 택 일

兩者擇一　두 사람 또는 두 상황 중에서 하나를 선택함.

어 부 지 리　어 부 지 리

漁父之利　어부의 이익이란 뜻으로, 엉뚱한 사람이 수고를 들이지 않고 이익을 챙김.

어 불 성 설　어 불 성 설

語不成說　말이 이치에 맞지 않고 앞뒤가 않음.

역 지 사 지　역 지 사 지

易地思之　다른 사람의 처지를 헤아려 생각해 보라는 뜻.

오 월 동 주　오 월 동 주

吳越同舟　원수끼리 같은 배를 탐. 같은 처지에 서로 미워하면서도 협력함.

전 화 위 복　전 화 위 복

轉禍爲福　재앙이 바뀌어 오히려 복이 됨.

진 수 성 찬　진 수 성 찬

珍羞盛饌　푸짐하며 맛이 좋고 많이 차린 음식.

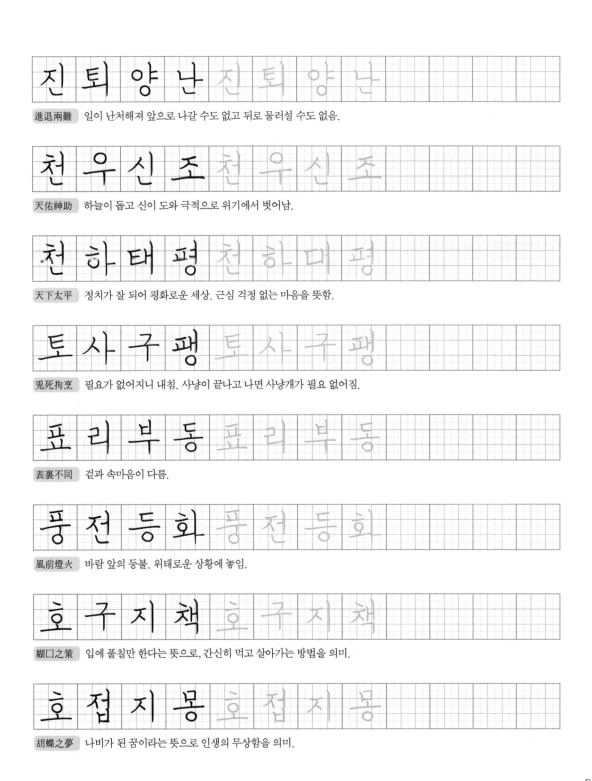

진 퇴 양 난

進退兩難 일이 난처해져 앞으로 나갈 수도 없고 뒤로 물러설 수도 없음.

천 우 신 조

天佑神助 하늘이 돕고 신이 도와 극적으로 위기에서 벗어남.

천 하 태 평

天下太平 정치가 잘 되어 평화로운 세상. 근심 걱정 없는 마음을 뜻함.

토 사 구 팽

兎死拘烹 필요가 없어지니 내침. 사냥이 끝나고 나면 사냥개가 필요 없어짐.

표 리 부 동

表裏不同 겉과 속마음이 다름.

풍 전 등 화

風前燈火 바람 앞의 등불. 위태로운 상황에 놓임.

호 구 지 책

糊口之策 입에 풀칠만 한다는 뜻으로, 간신히 먹고 살아가는 방법을 의미.

호 접 지 몽

胡蝶之夢 나비가 된 꿈이라는 뜻으로 인생의 무상함을 의미.

다음에 나오는 문장은 유명한 명사들의 명언입니다. 내용을 잘 읽어 보며 처음에는 연필로, 그다음에는 펜으로 쓰기 연습을 해 보세요. 기준선이 있는 노트에 연습하고 마지막으로 기준선이 없는 노트에서도 바른 글씨로 따라 써 보세요.

✏️ **연필로 바르게 따라 써 보세요.**

오늘 할 일을 내일로 미루지 마라.

오늘 할 일을 내일로 미루지 마라.

＿벤자민 프랭클린

＿벤자민 프랭클린

춤추어라, 아무도 보지 않는 것처럼.

춤추어라, 아무도 보지 않는 것처럼.

사랑하라, 한 번도 상처받지 않은 것처럼.

사랑하라, 한 번도 상처받지 않은 것처럼.

＿마크 트웨인

＿마크 트웨인

성공하는 사람은 실수를 통해 배운다.

성공하는 사람은 실수를 통해 배운다.

그리고 다른 방법으로 다시 시도한다.

그리고 다른 방법으로 다시 시도한다.

_ 데일 카네기

_ 데일 카네기

끝날 때까지 끝난 게 아니다.

끝날 때까지 끝난 게 아니다.

_ 요기 베라

_ 요기 베라

아름다운 눈을 가지고 싶다면

아름다운 눈을 가지고 싶다면

타인의 좋은 점을 보아라.

타인의 좋은 점을 보아라.

아름다운 입술을 가지고 싶다면

아름다운 입술을 가지고 싶다면

타인에게 친절의 말을 건네라.

타인에게 친절의 말을 건네라.

아름다운 자세를 가지고 싶다면

아름다운 자세를 가지고 싶다면

당신은 절대 혼자 걷고 있지

당신은 절대 혼자 걷고 있지

않다는 짐을 기익하며 걸어라.

않다는 점을 기억하며 걸어라.

_오드리 헵번

_오드리 헵번

우리는 너무 많이 생각하고 너무 적게 느낀다.

우리는 너무 많이 생각하고 너무 적게 느낀다.

_찰리 채플린

_찰리 채플린

✏️ **펜으로 바르게 따라 써 보세요**

모든 사람에게는 재능이 있다.

모든 사람에게는 재능이 있다.

하지만 재능에는 노력이 필요하다.

하지만 재능에는 노력이 필요하다.

_ 마이클 조던

_ 마이클 조던

사랑 없는 삶은 꽃과 열매 없는 나무와 같다.

사랑 없는 삶은 꽃과 열매 없는 나무와 같다.

_ 칼릴 지브란

_ 칼릴 지브란

위대한 일이란 함께 일어나는

위대한 일이란 함께 일어나는

작은 일의 연속으로 만들어진다.

작은 일의 연속으로 만들어진다.

_ 빈센트 반 고흐

_ 빈센트 반 고흐

삶을 바꿀 생각은 항상 책을 통해서 왔다.

삶을 바꿀 생각은 항상 책을 통해서 왔다.

_ 벨 훅스

_ 벨 훅스

나에게 마지막 5분이 주어진다면

나에게 마지막 5분이 주어진다면

2분은 동지들과 작별하는 것에

2분은 동지들과 작별하는 것에

2분은 삶을 돌아보는 것에

2분은 삶을 돌아보는 것에

그리고 마지막 1분은

그리고 마지막 1분은

세상을 바라보는 것에 쓰고 싶다.

세상을 바라보는 것에 쓰고 싶다.

언제나 이 세상에서 숨을 쉴 수 있는

시간은 단 5분뿐이다.

_표도르 도스토옙스키

내일 죽을 듯 살고, 영원히 살 듯 공부하라.

_마하트마 간디

✏️ **기준선을 뺀 노트입니다. 바르게 따라 써 보세요.**

인생에서 가장 큰 성과와 기쁨을

인생에서 가장 큰 성과와 기쁨을

수확하는 비결은 '위험한 삶'을 사는 데 있다.

수확하는 비결은 '위험한 삶'을 사는 데 있다.

_프레드리히 니체

_프레드리히 니체

나는 밤에 꿈을 꾸지 않는다.

나는 밤에 꿈을 꾸지 않는다.

나는 낮에 꿈을 꾼다.

나는 낮에 꿈을 꾼다.

꿈은 나를 살게 한다.

꿈은 나를 살게 한다.

_스티븐 스필버그

_스티븐 스필버그

오늘 누군가 그늘에 앉아서 쉴 수 있었다면

오늘 누군가 그늘에 앉아서 쉴 수 있었다면

오래전 누군가 나무를 심었기 때문이다.

오래전 누군가 나무를 심었기 때문이다.

_워런 버핏

_워런 버핏

행복의 한쪽 문이 닫히면

행복의 한쪽 문이 닫히면

다른 쪽 문이 열리는 법이다.

다른 쪽 문이 열리는 법이다.

하지만 우리는 닫힌 문만 바라보느라

하지만 우리는 닫힌 문만 바라보느라

열려 있는 문을 보지 못한다.

열려 있는 문을 보지 못한다.

_ 핼렌 켈러

_ 핼렌 켈러

아프기 전 건강은 소중히 여겨지지 않는다.

아프기 전 건강은 소중히 여겨지지 않는다.

＿토마스 풀러

＿토마스 풀러

누군가의 구름 속에서

누군가의 구름 속에서

무지개가 되도록 노력하라.

무지개가 되도록 노력하라.

＿마야 안젤루

＿마야 안젤루

다음에 나오는 글은 안데르센 동화의 일부입니다. 내용을 잘 감상하며 처음에는 연필로, 그다음에는 펜으로 쓰기 연습을 해 보세요. 기준선이 있는 노트에 연습하고 마지막으로 기준선이 없는 노트에서도 바른 글씨로 따라 써 보세요. (김선희 옮김, 공유마당, CC BY)

✏️ 연필로 바르게 따라 써 보세요.

옛날에 아주 작은 아이를 무척이나 갖고 싶어 하는 한 여인이 있었다. 하지만 이

여인은 어디에 가면 아이를 구할 수 있는지 알지 못했다. 그래서 늙은 마녀를 찾

아가서 물었다.

"아주 작은 아이를 하나 갖고 싶은데, 어디에 가면 아이를 찾을 수 있는지 말해

주세요."

"저런, 그건 아주 쉬워. 여기 보리 씨앗을 하나 주지. 하지만 이건 농부가 밭에서

키우는 보리 씨앗이라든가 닭이 쪼아 먹는 것들과는 달라. 화분에 이걸 심어 두

고, 어찌 되는지 보라고."

마녀는 그렇게 말했다.

"아, 감사해요!"

"아, 감사해요!"

여인은 마녀에게 12페니를 주고 집에 오자마자 그 보리 씨앗을 화분에 심었다.

여인은 마녀에게 12페니를 주고 집에 오자마자 그 보리 씨앗을 화분에 심었다.

씨앗은 꽤나 빨리 자라서 곧 커다란 꽃을 피웠다. 튤립 꽃처럼 보였다. 하지만 여

씨앗은 꽤나 빨리 자라서 곧 커다란 꽃을 피웠다. 튤립 꽃처럼 보였다. 하지만 여

전히 봉오리인 채로 꽃잎을 꽉 다물고 있었다. 여인이 말했다.

전히 봉오리인 채로 꽃잎을 꽉 다물고 있었다. 여인이 말했다.

"정말 예쁜 꽃이네."

"정말 예쁜 꽃이네."

그러면서 그 사랑스러운 붉은색, 노란색 꽃잎에 입을 맞추었다. 그런데 입을 맞

그러면서 그 사랑스러운 붉은색, 노란색 꽃잎에 입을 맞추었다. 그런데 입을 맞

추는 순간 꽃에서 소리가 터져 나왔다! 그러더니 꽃이 피었다. 아니나 다를까 튤

추는 순간 꽃에서 소리가 터져 나왔다! 그러더니 꽃이 피었다. 아니나 다를까 튤

립 꽃이었다. 한가운데 연두색 꽃 수술 위에 아주 작은 소녀가 앉아 있었다. 소

립 꽃이었다. 한가운데 연두색 꽃 수술 위에 아주 작은 소녀가 앉아 있었다. 소

녀는 예쁘고 고와 보였다. _안데르센, 〈엄지 공주〉

녀는 예쁘고 고와 보였다. _안데르센, 〈엄지 공주〉

✏️ 펜으로 바르게 따라 써 보세요.

따사로운 햇살 속에, 오래된 영주의 저택이 호수에 둘러싸여 있다. 영주의 오른

쪽 성벽에서 호수 쪽으로 커다란 우엉 잎이 자라는데 어떤 것들은 무척 높아서

어린아이들은 커다란 가지 맨 위에 올라가 설 수도 있었다. 숲 자체만큼이나 빽

빽한 이 어지러운 나뭇잎 속에 오리 한 마리가 둥지를 틀고 앉아 새끼 오리를 낳

고 있다. 어미는 아무래도 점점 지쳐가고 있다. 앉아 있는 게 엄청나게 지루한 일

이고 혹시라도 들키면 안 되기 때문이다. 오리들은 이 우엉 잎 아래를 뒤뚱거리

며 수다를 떠는 것보다 호수에서 헤엄치는 게 더 좋았다.

마침내 알이 하나씩 하나씩 갈라지기 시작했다. 어린 것들이 깨어나 울어대며 고

개를 내밀었다.

"꽥, 꽥!"

"꽥, 꽥!"

어미 오리가 서둘러 말했다. 새끼들은 모두 종종거리며 나와서 우엉 잎 아래 초

어미 오리가 서둘러 말했다. 새끼들은 모두 종종거리며 나와서 우엉 잎 아래 초

록 세상을 보았다. 엄마는 실컷 보게 해주었다. 초록색은 눈에 좋기 때문이다.

록 세상을 보았다. 엄마는 실컷 보게 해주었다. 초록색은 눈에 좋기 때문이다.

"세상 참 넓다."

"세상 참 넓다."

아기 오리들이 모두 말했다. 알 속보다 지금 확실히 더 넓은 곳에 있었다.

아기 오리들이 모두 말했다. 알 속보다 지금 확실히 더 넓은 곳에 있었다.

엄마가 아기들에게 물었다.

엄마가 아기들에게 물었다.

"여기가 세상의 전부라고 생각하니? 저런, 세상은 계속해서 뻗어 나간단다. 마당

"여기가 세상의 전부라고 생각하니? 저런, 세상은 계속해서 뻗어 나간단다. 마당

저쪽으로, 그리고 목사의 들판까지. 난 다 보지도 못했어. 모두 다 알에서 나왔

저쪽으로, 그리고 목사의 들판까지. 난 다 보지도 못했어. 모두 다 알에서 나왔

지?"_안데르센, 〈미운 아기 오리〉

지?"_안데르센, 〈미운 아기 오리〉

✏️ 일반 노트에 쓴 문장입니다. 바르게 따라 써 보세요.

사랑스러운 인어 공주는 가장 큰 선실 창문까지 바짝 헤엄쳐 갔다. 몸이 바닷
사랑스러운 인어 공주는 가장 큰 선실 창문까지 바짝 헤엄쳐 갔다. 몸이 바닷

물 위로 출렁일 때마다 유리 창문으로 그 안에 화려하게 차려입은 사람들 무리
물 위로 출렁일 때마다 유리 창문으로 그 안에 화려하게 차려입은 사람들 무리

를 들여다볼 수 있었다. 그중에서 가장 눈에 띄는 사람은 커다란 검은색 눈동
를 들여다볼 수 있었다. 그중에서 가장 눈에 띄는 사람은 커다란 검은색 눈동

자의 젊은 왕자였다. 열여섯 살 정도 되어 보였다. 왕자의 생일이었기에 축하를
자의 젊은 왕자였다. 열여섯 살 정도 되어 보였다. 왕자의 생일이었기에 축하를

하는 자리였다. 갑판 위 선원들이 춤을 추는데 왕자가 선원 사이로 나타나자 백
하는 자리였다. 갑판 위 선원들이 춤을 추는데 왕자가 선원 사이로 나타나자 백

개가 넘는 불꽃이 허공으로 날아올라 대낮처럼 밝게 비추었다. 불꽃에 공주는
개가 넘는 불꽃이 허공으로 날아올라 대낮처럼 밝게 비추었다. 불꽃에 공주는

몹시도 놀라서 물속으로 얼른 몸을 숨겼다. 하지만 곧 다시 빼꼼 올려다보았다.
몹시도 놀라서 물속으로 얼른 몸을 숨겼다. 하지만 곧 다시 빼꼼 올려다보았다.

하늘의 별들이 모두 공주에게 떨어지는 듯했다. 저런 불꽃을 본 적이 없었다. 큰
하늘의 별들이 모두 공주에게 떨어지는 듯했다. 저런 불꽃을 본 적이 없었다. 큰

해가 여러 개 빙글 돌고, 화려한 불꽃-물고기가 파란 하늘을 둥둥 떠다녔다. 이런
해가 여러 개 빙글 돌고, 화려한 불꽃-물고기가 파란 하늘을 둥둥 떠다녔다. 이런

것들은 모두 크리스털 같은 투명한 바다에 거울처럼 비추었다. 어찌나 밝은지 배

것들은 모두 크리스털 같은 투명한 바다에 거울처럼 비추었다. 어찌나 밝은지 배

의 작은 밧줄도 다 볼 수 있고 사람들도 선명하게 보였다. 아, 젊은 왕자는 어찌

의 작은 밧줄도 다 볼 수 있고 사람들도 선명하게 보였다. 아, 젊은 왕자는 어찌

나 잘생겼는지! 왕자가 웃었다. 미소 지으며 사람들과 악수를 나누고 그 사이 음

나 잘생겼는지! 왕자가 웃었다. 미소 지으며 사람들과 악수를 나누고 그 사이 음

악은 완벽한 저녁 속으로 울려 퍼졌다.

악은 완벽한 저녁 속으로 울려 퍼졌다.

시간이 꽤 늦었지만, 사랑스러운 인어 공주는 배하고 그 잘생긴 왕자한테서 눈

시간이 꽤 늦었지만, 사랑스러운 인어 공주는 배하고 그 잘생긴 왕자한테서 눈

을 뗄 수가 없었다. 알록달록 밝게 빛나는 초롱불이 꺼지고 불꽃도 하늘을 날아

을 뗄 수가 없었다. 알록달록 밝게 빛나는 초롱불이 꺼지고 불꽃도 하늘을 날아

다니지 않고 폭죽도 더 이상 터지지 않았다. 하지만 바닷속 깊은 곳에서 우르르

다니지 않고 폭죽도 더 이상 터지지 않았다. 하지만 바닷속 깊은 곳에서 우르르

쿵쿵 소리가 들려왔다. 물살이 계속 인어를 높이 튀어 올라가게 해서 인어는 그

쿵쿵 소리가 들려왔다. 물살이 계속 인어를 높이 튀어 올라가게 해서 인어는 그

선실 안을 들여다볼 수 있었다. _안데르센, 〈인어 공주〉

선실 안을 들여다볼 수 있었다. _안데르센, 〈인어 공주〉

3

생활서체
연습하기

정자체 연습으로 반듯하고 예쁜 글씨 쓰기가 익숙해졌다면 이번에는 실
생활에서 편하게 쓸 수 있는 글자체도 연습해 보세요. 생활서체는 정
자체에 비해 곡선이 많아 글자가 부드럽고 종종 획순도 줄어 정자체보
다 글씨를 더 빠르게 쓸 수 있는 글자체입니다. 하지만 정자체를 충분
히 손에 익히지 않은 채로 생활서체부터 연습한다면 교정 중이던 글씨가
다시 예전의 악필로 돌아갈 수 있으니 조심해야 합니다.

자음과 모음 기본 쓰기

일상에서 편하게 쓰는 생활서체로 자음과 모음 쓰기를 연습해 봅니다. 생활서체로 쓰는 글자 중에서 정자체와 획순과 모양이 크게 다른 글자가 있으니 설명에 유의하며 따라 써 보세요.

✏️ 자음

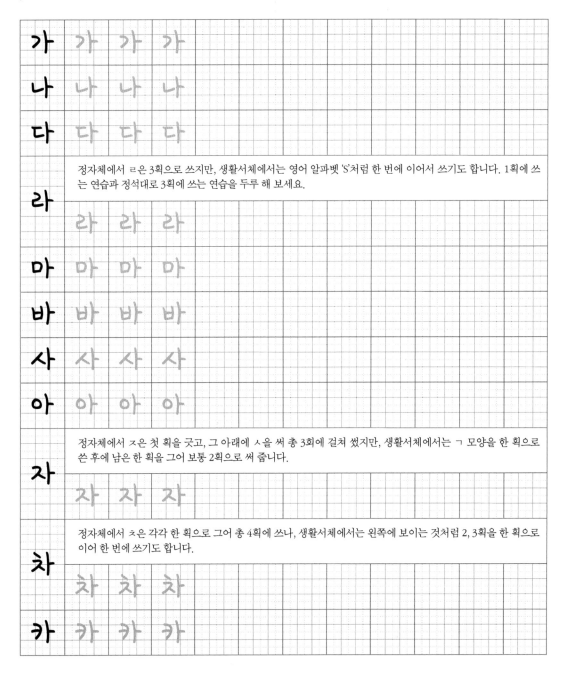

가 | 가 가 가

나 | 나 나 나

다 | 다 다 다

정자체에서 ㄹ은 3획으로 쓰지만, 생활서체에서는 영어 알파벳 'S'처럼 한 번에 이어서 쓰기도 합니다. 1획에 쓰는 연습과 정석대로 3획에 쓰는 연습을 두루 해 보세요.

라 | 라 라 라

마 | 마 마 마

바 | 바 바 바

사 | 사 사 사

아 | 아 아 아

정자체에서 ㅈ은 첫 획을 긋고, 그 아래에 ㅅ을 써 총 3회에 걸쳐 썼지만, 생활서체에서는 ㄱ 모양을 한 획으로 쓴 후에 남은 한 획을 그어 보통 2획으로 써 줍니다.

자 | 자 자 자

정자체에서 ㅊ은 각각 한 획으로 그어 총 4획에 쓰나, 생활서체에서는 왼쪽에 보이는 것처럼 2, 3획을 한 획으로 이어 한 번에 쓰기도 합니다.

차 | 차 차 차

카 | 카 카 카

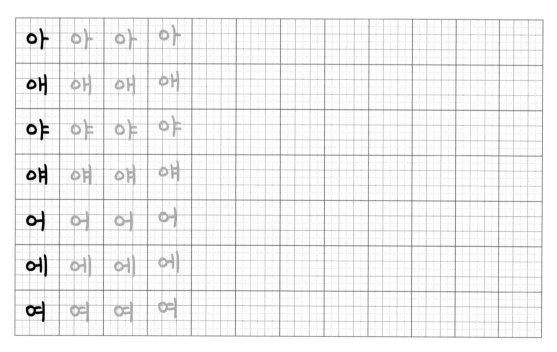

타	정자체에서는 세로 획으로 ㅌ의 왼쪽을 다 막아 주지만, 생활서체에서는 옆에 보이는 것과 같이 가로로 한 획을 긋고 그 아래에 ㄷ을 쓰는 모양으로 쓰기도 합니다.
	타 타 타
파	정자체에서 ㅍ은 각각 한 획으로 그어 총 4획에 쓰나, 생활서체에서는 옆의 글자처럼 3, 4획을 한 획으로 이어 한 번에 쓰기도 합니다.
	파 파 파
하	ㅎ은 정자체에서 각각 나누어 3획으로 쓰지만, 생활서체에서는 옆의 글자처럼 2, 3획을 한 획으로 이어 한 번에 쓰는 경우도 종종 있습니다.
	하 하 하

 모음

아	아	아	아
애	애	애	애
야	야	야	야
얘	얘	얘	얘
어	어	어	어
에	에	에	에
여	여	여	여

예	예	예	예							
오	정자체에서는 'ㅗ'를 2획으로 쓰지만 생활서체에서는 보통 한 획으로 써 줍니다. '오, 와, 왜, 외'와 같은 모음에서도 마찬가지로 'ㅗ'를 한 획으로 써 줍니다.									
	오	오	오							
와	와	와	와							
왜	왜	왜	왜							
외	외	외	외							
요	요	요	요							
우	우	우	우							
워	워	워	워							
웨	웨	웨	웨							
위	위	위	위							
유	유	유	유							
으	으	으	으							
의	의	의	의							
이	이	이	이							

여러 자음과 모음이 한 글자 안에서 결합한 것입니다. 구성에 따라 달라지는 자음과 모음의 크기와 위치 변화를 의식하고, 획순을 줄여 보다 편하고 간단하게 써 보세요.

갇	갇	갇		낙	낙	낙	
갔	갔	갔		났	났	났	
같	같	같		낮	낮	낮	
걷	걷	걷		냠	냠	냠	
곁	곁	곁		넘	넘	넘	
공	공	공		녕	녕	녕	
곳	곳	곳		놀	놀	놀	
굽	굽	굽		농	농	농	
균	균	균		뇽	뇽	뇽	
긋	긋	긋		눕	눕	눕	
깅	깅	깅		뉴	뉴	뉴	
객	객	객		늪	늪	늪	
관	관	관		님	님	님	
괜	괜	괜		낼	낼	낼	
권	권	권		났	났	났	
귐	귐	귐		뉨	뉨	뉨	

닥	닥	닥			란	란	란		
달	달	달			랍	랍	랍		
당	당	당			랑	랑	랑		
덮	덮	덮			랗	랗	랗		
뎐	뎐	뎐			략	략	략		
돈	돈	돈			련	련	련		
돕	돕	돕			력	력	력		
둘	둘	둘			롭	롭	롭		
둠	둠	둠			룸	룸	룸		
든	든	든			륙	륙	륙		
딩	딩	딩			른	른	른		
댄	댄	댄			링	링	링		
됐	됐	됐			램	램	램		
됩	됩	됩			렌	렌	렌		
뒀	뒀	뒀			뤘	뤘	뤘		
뒷	뒷	뒷			뤽	뤽	뤽		

맞	맞	맞				박	박	박			
맡	맡	맡				반	반	반			
망	망	망				밭	밭	밭			
멍	멍	멍				번	번	번			
멋	멋	멋				변	변	변			
면	면	면				벗	벗	벗			
몰	몰	몰				복	복	복			
문	문	문				봅	봅	봅			
뭄	뭄	뭄				분	분	분			
웃	웃	웃				븐	븐	븐			
밑	밑	밑				빙	빙	빙			
맵	맵	맵				백	백	백			
맸	맸	맸				벨	벨	벨			
멜	멜	멜				봤	봤	봤			
뭔	뭔	뭔				뵀	뵀	뵀			
윈	윈	윈				뵙	뵙	뵙			

산	산	산				알	알	알			
살	살	살				얗	얗	얗			
상	상	상				언	언	언			
샥	샥	샥				엽	엽	엽			
성	성	성				올	올	올			
션	션	션				용	용	용			
속	속	속				웃	웃	웃			
숏	숏	숏				육	육	육			
숨	숨	숨				은	은	은			
슘	슘	슘				일	일	일			
슝	슝	슝				액	액	액			
심	심	심				얜	얜	얜			
생	생	생				엘	엘	엘			
셋	셋	셋				옛	옛	옛			
쏼	쏼	쏼				왠	왠	왠			
쉿	쉿	쉿				윗	윗	윗			

잠	잠	잠				찬	찬	찬	
정	정	정				찰	찰	찰	
젖	젖	젖				참	참	참	
졌	졌	졌				찾	찾	찾	
좋	좋	좋				첩	첩	첩	
죤	죤	죤				촉	촉	촉	
준	준	준				총	총	총	
즉	즉	즉				춘	춘	춘	
짙	짙	짙				충	충	충	
짚	짚	짚				츤	츤	츤	
잼	잼	잼				친	친	친	
쟨	쟨	쟨				책	책	책	
젤	젤	젤				챘	챘	챘	
좔	좔	좔				첼	첼	첼	
줬	줬	줬				촬	촬	촬	
쥘	쥘	쥘				췄	췄	췄	

칸	칸	칸			탁	탁	탁	
강	강	강			탐	탐	탐	
컵	컵	컵			탕	탕	탕	
견	견	견			털	털	털	
콜	콜	콜			텬	텬	텬	
국	국	국			톡	톡	톡	
퓰	퓰	퓰			툰	툰	툰	
큽	큽	큽			튤	튤	튤	
킬	킬	킬			틈	틈	틈	
캔	캔	캔			팁	팁	팁	
켓	켓	켓			탯	탯	탯	
쾅	쾅	쾅			텔	텔	텔	
쾡	쾡	쾡			툇	툇	툇	
쾰	쾰	쾰			튔	튔	튔	
퀀	퀀	퀀			튑	튑	튑	
퀄	퀄	퀄			틘	틘	틘	

팔	팔	팔					한	한	한			
팡	팡	팡					혁	혁	혁			
퍅	퍅	퍅					형	형	형			
펀	펀	펀					혔	혔	혔			
펄	펄	펄					혼	혼	혼			
펐	펐	펐					훈	훈	훈			
폈	폈	폈					휼	휼	휼			
퐁	퐁	퐁					흡	흡	흡			
퐂	퐂	퐂					힘	힘	힘			
푭	푭	푭					핸	핸	핸			
풀	풀	풀					헬	헬	헬			
픈	픈	픈					활	활	활			
필	필	필					확	확	확			
팸	팸	팸					획	획	획			
펜	펜	펜					훤	훤	훤			
핀	핀	핀					휠	휠	휠			

실생활에서 자주 쓰고 접하는 짧은 길이의 단어를 따라 써 보며 글자 쓰기를 연습해 보세요.

개	울	개	울								
거	주	거	주								
공	략	공	략								
구	제	구	제								
귀	촌	귀	촌								
낙	화	낙	화								
내	의	내	의								
노	련	노	련								
농	장	농	장								
눈	물	눈	물								
다	정	다	정								
담	대	담	대								
덤	불	덤	불								
두	서	두	서								
등	불	등	불								
땔	감	땔	감								

레	벨	레	벨								
레	버	레	버								
로	션	로	션								
리	셋	리	셋								
매	력	매	력								
맹	점	맹	점								
먼	지	먼	지								
명	필	명	필								
묘	수	묘	수								
박	대	박	대								
본	적	본	적								
배	려	배	려								
빨	대	빨	대								
사	랑	사	랑								
새	참	새	참								
세	력	세	력								

소	재	소	재							
속	도	속	도							
안	락	안	락							
어	음	어	음							
영	국	영	국							
외	화	외	화							
웅	막	웅	막							
작	살	작	살							
전	형	전	형							
주	례	주	례							
좁	쌀	좁	쌀							
찜	통	찜	통							
참	깨	참	깨							
천	안	천	안							
출	국	출	국							
취	향	취	향							

카	드	카	드										
케	첩	케	첩										
커	피	커	피										
쾌	락	쾌	락										
탈	출	탈	출										
토	씨	토	씨										
통	로	통	로										
퇴	색	퇴	색										
판	자	판	자										
편	파	편	파										
포	진	포	진										
표	류	표	류										
한	계	한	계										
현	재	현	재										
환	전	환	전										
휴	일	휴	일										

사자성어 따라 쓰기

네 글자로 된 사자성어를 따라 써 보며 여러 가지 형태의 글자들을 익히고, 그 아래 나와 있는
한자와 의미를 보며 사자성어도 배워 보는 유익한 시간을 가져 보세요.

가 인 박 명

佳人薄命 아름다운 사람은 일찍 죽는다는 뜻으로, 팔자가 사납다는 의미로 쓰임.

결 초 보 은

結草報恩 죽을 때까지 자신이 할 수 있는 최선을 다해 은혜에 보답한다는 의미.

내 유 외 강

內柔外剛 사실은 마음이 약한데도, 겉으로는 강한 면모를 보임.

난 형 난 제

難兄難弟 형과 동생 중 누가 낫다고 하기 어려워 우열을 가리기가 힘들다는 의미.

낙 화 유 수

落花流水 떨어지는 꽃과 흐르는 물이라는 의미.

도 원 결 의

桃園結義 복숭아밭에서 의리를 맹세함. 의형제를 맺음을 일컫는 말.

동 상 이 몽

同床異夢 같은 상황이지만 서로 다른 꿈을 꿈.

동 병 상 련

同病相憐 같은 처지의 사람들끼리 서로 이해하고 돕는다는 의미.

마 이 동 풍 　마 이 동 풍

馬耳東風　말의 귀에 동쪽 바람이라는 뜻으로, 남의 의견을 귀담아듣지 않음.

막 상 막 하 　막 상 막 하

莫上莫下　어느 것이 위이고 어느 것이 아래인지 구별할 수 없음.

반 신 반 의 　반 신 반 의

半信半疑　반만 믿고 반은 의심함.

배 은 망 덕 　배 은 망 덕

背恩忘德　남한테 입은 은덕을 저버림. 은혜를 모른다는 의미.

백 전 백 승 　백 전 백 승

百戰百勝　싸울 때마다 이김.

사 면 초 가 　사 면 초 가

四面礎歌　사방이 적으로 둘러싸여 도무지 도망칠 수 없는 상황.

살 신 성 인 　살 신 성 인

殺身成仁　자신을 희생하여 옳은 도리를 행한다는 뜻. 남을 위해 희생할 때 쓰임.

새 옹 지 마 　새 옹 지 마

塞翁之馬　변방 늙은이의 말이라는 뜻으로, 사람의 삶은 예측할 수 없다는 의미.

설 상 가 상 설 상 가 상

雪上加霜　눈 위에 서리를 더한다는 뜻으로, 엎친 데 덮친다는 의미.

아 비 규 환 아 비 규 환

阿鼻叫喚　참을 수 없는 고통과 재난.

아 전 인 수 아 전 인 수

我田引水　내 논에만 물을 끌어온다는 뜻으로, 자기 욕심만 차린다는 의미임.

안 하 무 인 안 하 무 인

眼下無人　교만하여 사람들을 업신여김.

약 육 강 식 약 육 강 식

弱肉强食　약한 자가 강한 자에게 먹힌다는 뜻으로 강한 자가 약한 자를 희생시켜 번영함을 의미.

요 지 부 동 요 지 부 동

搖之不動　흔들어도 움직이지 않는다는 뜻으로 의견과 태도를 바꾸지 않는 태도를 의미.

자 수 성 가 자 수 성 가

自手成家　물려받은 재산 없이 자신의 힘으로 성공함.

자 업 자 득 자 업 자 득

自業自得　자기가 지은 일의 업보를 자기 자신이 받음.

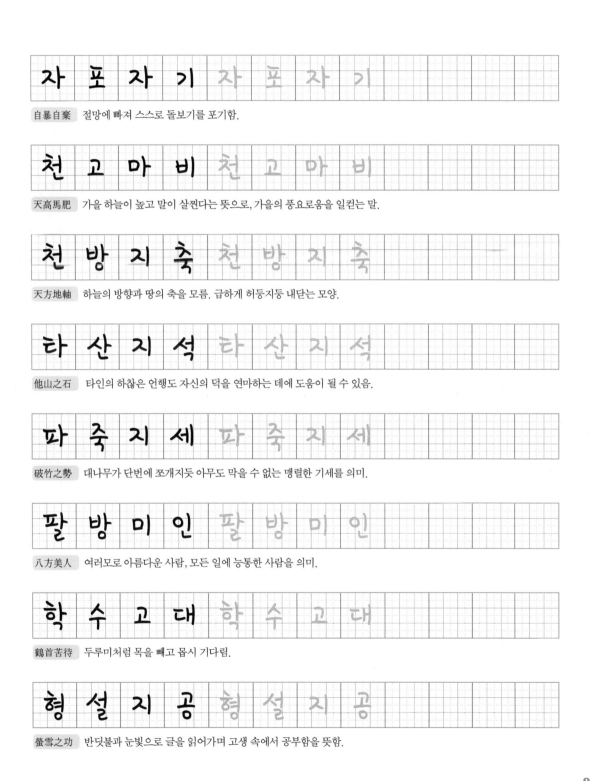

자 포 자 기 자 포 자 기

自暴自棄　절망에 빠져 스스로 돌보기를 포기함.

천 고 마 비 천 고 마 비

天高馬肥　가을 하늘이 높고 말이 살찐다는 뜻으로, 가을의 풍요로움을 일컫는 말.

천 방 지 축 천 방 지 축

天方地軸　하늘의 방향과 땅의 축을 모름. 급하게 허둥지둥 내닫는 모양.

타 산 지 석 타 산 지 석

他山之石　타인의 하찮은 언행도 자신의 덕을 연마하는 데에 도움이 될 수 있음.

파 죽 지 세 파 죽 지 세

破竹之勢　대나무가 단번에 쪼개지듯 아무도 막을 수 없는 맹렬한 기세를 의미.

팔 방 미 인 팔 방 미 인

八方美人　여러모로 아름다운 사람, 모든 일에 능통한 사람을 의미.

학 수 고 대 학 수 고 대

鶴首苦待　두루미처럼 목을 빼고 몹시 기다림.

형 설 지 공 형 설 지 공

螢雪之功　반딧불과 눈빛으로 글을 읽어가며 고생 속에서 공부함을 뜻함.

다음에 나오는 문장은 시·가사의 일부 또는 전문입니다. 내용을 잘 감상하며 처음에는 연필로, 그다음에는 펜으로 쓰기 연습을 해 보세요. 기준선이 있는 노트에 연습하고 마지막으로 기준선이 없는 노트에서도 바른 글씨로 따라 써 보세요. ('시·가사 필사하기'에는 지금의 맞춤법에 맞지 않는 문구가 있지만 시인의 의도와 운율을 존중하기 위해 최대한 원본을 그대로 수록했습니다.)

✏️ 연필로 바르게 따라 써 보세요.

동해물과 백두산이 마르고 닳도록

동해물과 백두산이 마르고 닳도록

하느님이 보우하사 우리나라 만세

하느님이 보우하사 우리나라 만세

남산 위에 저 소나무 철갑을 두른 듯

남산 위에 저 소나무 철갑을 두른 듯

바람서리 불변함은 우리 기상일세

바람서리 불변함은 우리 기상일세

가을 하늘 공활한데 높고 구름 없이

가을 하늘 공활한데 높고 구름 없이

밝은 달은 우리 가슴 일편단심일세

밝은 달은 우리 가슴 일편단심일세

이 기상과 이 맘으로 충성을 다하여

이 기상과 이 맘으로 충성을 다하여

괴로우나 즐거우나 나라 사랑하세

괴로우나 즐거우나 나라 사랑하세

무궁화 삼천리 화려강산

무궁화 삼천리 화려강산

대한 사람 대한으로 길이 보전하세 _〈애국가〉

대한 사람 대한으로 길이 보전하세 _〈애국가〉

죽는 날까지 하늘을 우러러

죽는 날까지 하늘을 우러러

한 점 부끄럼이 없기를,

한 점 부끄럼이 없기를,

잎새에 이는 바람에도

잎새에 이는 바람에도

나는 괴로워했다.

나는 괴로워했다.

_윤동주, 〈서시〉

_윤동주, 〈서시〉

나는 무엇인지 그리워

나는 무엇인지 그리워

이 많은 별빛이 내린 언덕 위에

이 많은 별빛이 내린 언덕 위에

내 이름자를 써 보고

내 이름자를 써 보고

흙으로 덮어 버리었습니다.

흙으로 덮어 버리었습니다.

_윤동주, 〈별 헤는 밤〉

_윤동주, 〈별 헤는 밤〉

 펜으로 바르게 따라 써 보세요.

돌담에 속삭이는 햇발같이

돌담에 속삭이는 햇발같이

풀아래 웃음짓는 샘물같이

풀아래 웃음짓는 샘물같이

내마음 고요히 고운봄 길위에

내마음 고요히 고운봄 길위에

오늘하루 하늘을 우러르고 싶다

오늘하루 하늘을 우러르고 싶다

_김영랑, 〈내마음 고요히 고운봄 길위에〉

_김영랑, 〈내마음 고요히 고운봄 길위에〉

그는 간다.

그는 간다.

그가 가고 싶어서 가는 것도 아니요.

그가 가고 싶어서 가는 것도 아니요.

내가 보내고 싶어서 보내는 것도 아니지만

내가 보내고 싶어서 보내는 것도 아니지만

그는 간다.

그는 간다.

그의 붉은 입술, 흰니, 가는 눈썹이

그의 붉은 입술, 흰니, 가는 눈썹이

어여쁜 줄만 알았더니,

어여쁜 줄만 알았더니,

구름같은 뒷머리, 실버들같은 허리,

구름같은 뒷머리, 실버들같은 허리,

구슬같은 발꿈치가 보다 아름답습니다.

구슬같은 발꿈치가 보다 아름답습니다.

걸음이 걸음보다 멀어지더니

걸음이 걸음보다 멀어지더니

보이려다 말고 말려다 보인다.

보이려다 말고 말려다 보인다.

사랑이 멀어질수록 마음은 가까와지고,

사랑이 멀어질수록 마음은 가까와지고,

마음이 가까와질수록 사랑은 멀어진다.

마음이 가까와질수록 사랑은 멀어진다.

보이는 듯한 것이 그의 흔드는 수건인가 하였더니,

보이는 듯한 것이 그의 흔드는 수건인가 하였더니,

갈매기보다도 작은 조각 구름이 난다.

갈매기보다도 작은 조각 구름이 난다.

_한용운, 〈그를 보내며〉

_한용운, 〈그를 보내며〉

✏️ 기준선을 뺀 노트입니다. 바르게 따라 써 보세요.

넓은 벌 동쪽 끝으로

넓은 벌 동쪽 끝으로

옛이야기 지줄대는 실개천이 회돌아 나가고,

옛이야기 지줄대는 실개천이 회돌아 나가고,

얼룩백이 황소가

얼룩백이 황소가

해설피 금빛 게으른 울음을 우는 곳

해설피 금빛 게으른 울음을 우는 곳

_정지용, 〈향수〉

_정지용, 〈향수〉

오늘을 넘어선 가리지 말라!

오늘을 넘어선 가리지 말라!

슬픔이든, 기쁨이든, 무엇이든,

슬픔이든, 기쁨이든, 무엇이든,

오는 때를 보려는 미래의 근심도.

오는 때를 보려는 미래의 근심도.

아, 침묵을 품은 사람아, 목을 열어라.

아, 침묵을 품은 사람아, 목을 열어라.

_이상화, 〈마음의 꽃〉

_이상화, 〈마음의 꽃〉

나 보기가 역겨워

나 보기가 역겨워

가실 때에는

가실 때에는

말없이 고이 보내드리우리다

말없이 고이 보내드리우리다

영변에 약산 / 진달래꽃

영변에 약산 / 진달래꽃

아름 따다 가실 길에 뿌리우리다

아름 따다 가실 길에 뿌리우리다

가시는 걸음 걸음 / 놓인 그 꽃을

가시는 걸음 걸음 / 놓인 그 꽃을

사뿐히 즈려밟고 가시옵소서

사뿐히 즈려밟고 가시옵소서

나 보기가 역겨워 / 가실 때에는

나 보기가 역겨워 / 가실 때에는

죽어도 아니 눈물 흘리우리다

죽어도 아니 눈물 흘리우리다

_김소월, 〈진달래꽃〉

_김소월, 〈진달래꽃〉

다음에 나오는 글은 소설의 일부입니다. 소설의 내용을 잘 감상하며 처음에는 연필로, 그다음에는 펜으로 쓰기 연습을 해 보세요. 기준선이 있는 노트에 연습하고 마지막으로 기준선이 없는 노트에서도 바른 글씨로 따라 써 보세요. ('소설 필사하기'에는 지금의 맞춤법에 맞지 않는 문장이 있지만 작가의 의도를 존중하기 위해 최대한 원본을 그대로 수록했습니다.)

✏️ 연필로 바르게 따라 써 보세요.

나흘 전 감자 조각만 하더라도 나는 저에게 조금도 잘못한 것은 없다. 계집애가 나물을

나흘 전 감자 조각만 하더라도 나는 저에게 조금도 잘못한 것은 없다. 계집애가 나물을

캐러 가면 갔지 남 울타리 엮는 데 쌩이질을 하는 것은 다 뭐냐. 그것도 발소리를 죽여

캐러 가면 갔지 남 울타리 엮는 데 쌩이질을 하는 것은 다 뭐냐. 그것도 발소리를 죽여

가지고 등 뒤로 살며시 와서, "얘! 너 혼자만 일하니?" 하고 긴치 않은 수작을 하는 것

가지고 등 뒤로 살며시 와서, "얘! 너 혼자만 일하니?" 하고 긴치 않은 수작을 하는 것

이다.

이다.

어제까지도 저와 나는 이야기도 잘 않고 서로 만나도 본 척 만 척하고 이렇게 점잖게

어제까지도 저와 나는 이야기도 잘 않고 서로 만나도 본 척 만 척하고 이렇게 점잖게

지내던 터이련만 오늘로 갑작스레 대견해졌음은 웬일인가. 황차 망아지만 한 계집애가

지내던 터이련만 오늘로 갑작스레 대견해졌음은 웬일인가. 황차 망아지만 한 계집애가

남 일하는 놈보구. "그럼 혼자 하지 떼루 하디?" 내가 이렇게 내배앝는 소리를 하니까,

남 일하는 놈보구. "그럼 혼자 하지 떼루 하디?" 내가 이렇게 내배앝는 소리를 하니까,

"너 일하기 좋니?" 또는, "한여름이나 되거든 하지 벌써 울타리를 하니?" 잔소리를 두루

"너 일하기 좋니?" 또는, "한여름이나 되거든 하지 벌써 울타리를 하니?" 잔소리를 두루

늘어놓다가 남이 들을까 봐 손으로 입을 틀어막고는 그 속에서 깔깔댄다. 별로 우스울 것

늘어놓다가 남이 들을까 봐 손으로 입을 틀어막고는 그 속에서 깔깔댄다. 별로 우스울 것

도 없는데 날씨가 풀리더니 이놈의 계집애가 미쳤나 하고 의심하였다.

도 없는데 날씨가 풀리더니 이놈의 계집애가 미쳤나 하고 의심하였다.

게다가 조금 뒤에는 제 집 있는 데를 할금할금 돌아보더니 행주치마의 속으로 꼈던 오른

게다가 조금 뒤에는 제 집 있는 데를 할금할금 돌아보더니 행주치마의 속으로 꼈던 오른

손을 뽑으시 나의 턱밑으로 불쑥 내미는 것이디. 언제 구웠는지 아직도 더운 김이 홱 끼치

손을 뽑아서 나의 턱밑으로 불쑥 내미는 것이다. 언제 구웠는지 아직도 더운 김이 홱 끼치

는 굵은 감자 세 개가 손에 뿌듯이 쥐였다. "느 집엔 이거 없지?" 하고 생색 있는 큰소리

는 굵은 감자 세 개가 손에 뿌듯이 쥐였다. "느 집엔 이거 없지?" 하고 생색 있는 큰소리

를 하고는 제가 준 것을 남이 알면은 큰일 날 테니 여기서 얼른 먹어버리란다. 그리고 또

를 하고는 제가 준 것을 남이 알면은 큰일 날 테니 여기서 얼른 먹어버리란다. 그리고 또

하는 소리가 "너 봄 감자가 맛있단다." "난 감자 안 먹는다, 너나 먹어라." 나는 고개도

하는 소리가 "너 봄 감자가 맛있단다." "난 감자 안 먹는다, 너나 먹어라." 나는 고개도

돌리지 않고 일하던 손으로 그 감자를 도로 어깨너머로 쑥 밀어 버렸다. 그랬더니 그래도

돌리지 않고 일하던 손으로 그 감자를 도로 어깨너머로 쑥 밀어 버렸다. 그랬더니 그래도

가는 기색이 없고 뿐만 아니라 쌔근쌔근 하고 심상치 않게 숨소리가 점점 거칠어진다.

가는 기색이 없고 뿐만 아니라 쌔근쌔근 하고 심상치 않게 숨소리가 점점 거칠어진다.

_김유정, 〈동백꽃〉

_김유정, 〈동백꽃〉

✏️ 펜으로 바르게 따라 써 보세요.

옛날 호랑이 담배 먹을 적 일입니다. 지혜 많은 나무꾼 한 사람이 깊은 산 속에 나무를

옛날 호랑이 담배 먹을 적 일입니다. 지혜 많은 나무꾼 한 사람이 깊은 산 속에 나무를

하러 갔다가, 길도 없는 나무 숲속에서 코디큰 호랑이를 만났습니다. 며칠이나 주린 듯싶

하러 갔다가, 길도 없는 나무 숲속에서 코디큰 호랑이를 만났습니다. 며칠이나 주린 듯싶

은 무서운 호랑이가 기다리고 있었던 듯이, 그 큰 입을 벌리고 오는 것과 딱 맞닥뜨렸습니

은 무서운 호랑이가 기다리고 있었던 듯이, 그 큰 입을 벌리고 오는 것과 딱 맞닥뜨렸습니

다. 소리를 질러도 소용이 있겠습니까, 달아난다 한들 뛸 수가 있겠습니까. 꼼짝달싹을

다. 소리를 질러도 소용이 있겠습니까, 달아난다 한들 뛸 수가 있겠습니까. 꼼짝달싹을

못 하고, 고스란히 잡혀먹히게 되었습니다.

못 하고, 고스란히 잡혀먹히게 되었습니다.

악 소리도 못 지르고, 그냥 기절해 쓰러질 판인데, 이 나무꾼이 원래 지혜가 많고 능청스

악 소리도 못 지르고, 그냥 기절해 쓰러질 판인데, 이 나무꾼이 원래 지혜가 많고 능청스

런 사람이라, 얼른 지게를 진 채 엎드려 절을 한 번 공손히 하고, "에구, 형님! 인제야

런 사람이라, 얼른 지게를 진 채 엎드려 절을 한 번 공손히 하고, "에구, 형님! 인제야

만나 뵙습니다그려." 하고, 손이라도 쥘 듯이 가깝게 다가갔습니다. 호랑이도 형님이란 소

만나 뵙습니다그려." 하고, 손이라도 쥘 듯이 가깝게 다가갔습니다. 호랑이도 형님이란 소

리에 어이가 없었는지, "이놈아, 사람 놈이 나를 보고 형님이라니, 형님은 무슨 형님이냐?"

리에 어이가 없었는지, "이놈아, 사람 놈이 나를 보고 형님이라니, 형님은 무슨 형님이냐?"

합니다.

합니다.

나무꾼은 시치미를 딱 떼고 능청스럽게 말했습니다

나무꾼은 시치미를 딱 떼고 능청스럽게 말했습니다

"우리 어머니께서 늘 말씀하시기를, 너의 형이 어렸을 때 산에 갔나가 길을 잃어 이내

"우리 어머니께서 늘 말씀하시기를, 너의 형이 어렸을 때 산에 갔다가 길을 잃어 이내

돌아오지 못하고 말았는데, 죽은 셈치고 있었더니, 그 후로 가끔가끔 꿈을 꿀 때마다 그

돌아오지 못하고 말았는데, 죽은 셈치고 있었더니, 그 후로 가끔가끔 꿈을 꿀 때마다 그

형이 호랑이가 되어서 돌아오지 못한다고 울고 있는 것을 본즉, 분명히 너의 형이 산속에

형이 호랑이가 되어서 돌아오지 못한다고 울고 있는 것을 본즉, 분명히 너의 형이 산속에

서 호랑이가 되어 돌아오지 못하는 모양이니, 네가 산에서 호랑이를 만나거든 형님이라

서 호랑이가 되어 돌아오지 못하는 모양이니, 네가 산에서 호랑이를 만나거든 형님이라

부르고 자세한 이야기를 하라고 하시었는데, 이제 당신을 뵈오니 꼭 우리 형님 같아서 그

부르고 자세한 이야기를 하라고 하시었는데, 이제 당신을 뵈오니 꼭 우리 형님 같아서 그

럽니다. 그래, 그동안 이 산속에서 얼마나 고생을 하셨습니까?" 하고 눈물까지 글썽글

럽니다. 그래, 그동안 이 산속에서 얼마나 고생을 하셨습니까?" 하고 눈물까지 글썽글

썽해 보였습니다. _방정환, 〈호랑이 형님〉

썽해 보였습니다. _방정환, 〈호랑이 형님〉

✏️ 일반 노트에 쓴 문장입니다. 바르게 따라 써 보세요.

그 학생을 태우고 나선 김첨지의 다리는 이상하게 거뿐하였다. 달음질을 한다기 보다 거

그 학생을 태우고 나선 김첨지의 다리는 이상하게 거뿐하였다. 달음질을 한다기 보다 거

의 나는 듯하였다. 바퀴도 어떻게 속히 도는지 구른다기 보다 마치 얼음을 지쳐 나가는 스

의 나는 듯하였다. 바퀴도 어떻게 속히 도는지 구른다기 보다 마치 얼음을 지쳐 나가는 스

케이트 모양으로 미끄러져 가는 듯하였다. 언 땅에 비가 내려 미끄럽기도 하였지만.

케이트 모양으로 미끄러져 가는 듯하였다. 언 땅에 비가 내려 미끄럽기도 하였지만.

이윽고 끄는 이의 다리는 무거워졌다. 자기 집 가까이 다다른 까닭이다. 새삼스러운 염

이윽고 끄는 이의 다리는 무거워졌다. 자기 집 가까이 다다른 까닭이다. 새삼스러운 염

려가 그의 가슴을 눌렀다. "오늘은 나가지 말아요, 내가 이렇게 아픈데" 이런 말이 잉잉

려가 그의 가슴을 눌렀다. "오늘은 나가지 말아요, 내가 이렇게 아픈데" 이런 말이 잉잉

그의 귀에 울렸다. 그리고 병자의 움쑥 들어간 눈이 원망하는 듯이 자기를 노리는 듯하였

그의 귀에 울렸다. 그리고 병자의 움쑥 들어간 눈이 원망하는 듯이 자기를 노리는 듯하였

다. 그러자 엉엉 하고 우는 개똥이의 곡성을 들은 듯싶다. 딸국딸국 하고 숨 모으는 소리도

다. 그러자 엉엉 하고 우는 개똥이의 곡성을 들은 듯싶다. 딸국딸국 하고 숨 모으는 소리도

나는 듯싶다.

나는 듯싶다.

"왜 이리우, 기차 놓치겠구먼." 하고 탄 이의 초조한 부르짖음이 간신히 그의 귀에 들어

"왜 이리우, 기차 놓치겠구먼." 하고 탄 이의 초조한 부르짖음이 간신히 그의 귀에 들어

왔다. 언뜻 깨달으니 김첨지는 인력거를 쥔 채 길 한복판에 엉거주춤 멈춰 있지 않은가.

왔다. 언뜻 깨달으니 김첨지는 인력거를 쥔 채 길 한복판에 엉거주춤 멈춰 있지 않은가.

"예, 예." 하고, 김첨지는 또다시 달음질하였다. 집이 차차 멀어 갈수록 김첨지의 걸음에

"예, 예." 하고, 김첨지는 또다시 달음질하였다. 집이 차차 멀어 갈수록 김첨지의 걸음에

는 다시금 신이 나기 시작하였다. 다리를 재게 놀려야만 쉴 새 없이 자기의 머리에 떠

는 다시금 신이 나기 시작하였다. 다리를 재게 놀려야만 쉴 새 없이 자기의 머리에 떠

오르는 모든 근심과 걱정을 잊을 듯이.

오르는 모든 근심과 걱정을 잊을 듯이.

정거장까지 끌어다 주고 그 깜짝 놀란 일 원 오십 전을 정말 제 손에 쥠에 제 말마따

정거장까지 끌어다 주고 그 깜짝 놀란 일 원 오십 전을 정말 제 손에 쥠에 제 말마따

나 십 리나 되는 길을 비를 맞아 가며 질퍽거리고 온 생각은 아니하고 거저나 얻은 듯이

나 십 리나 되는 길을 비를 맞아 가며 질퍽거리고 온 생각은 아니하고 거저나 얻은 듯이

고마웠다. 졸부나 된 듯이 기뻤다. 제 자식뻘밖에 안 되는 어린 손님에게 몇 번 허리를

고마웠다. 졸부나 된 듯이 기뻤다. 제 자식뻘밖에 안 되는 어린 손님에게 몇 번 허리를

굽히며, "안녕히 다녀옵시요." 라고 깍듯이 재우쳤다. 그러나 빈 인력거를 털털거리며 이

굽히며, "안녕히 다녀옵시요." 라고 깍듯이 재우쳤다. 그러나 빈 인력거를 털털거리며 이

우중에 돌아갈 일이 꿈밖이었다. _현진건, 〈운수 좋은 날〉

우중에 돌아갈 일이 꿈밖이었다. _현진건, 〈운수 좋은 날〉

캘리서체 연습하기

정자체와 생활서체를 모두 익혀 악필 교정에 성공했다면, 이번엔 내 기분과 감정을 표현할 수 있는 예쁜 서체에 도전해 봅시다. 여러 가지 캘리서체를 배우고 익히며 나만의 손글씨를 뽐내 보세요.

"굿모닝" _밝은 글씨

각지고 납작한 펜을 사용해 힘차고 밝은 느낌을 주는 서체를 써 보세요. 잘 어울리는 펜으로는
끝이 넓고 각진 마카펜을 추천합니다. 활기찬 하루를 시작하는 마음을 담아 연습해 봅시다

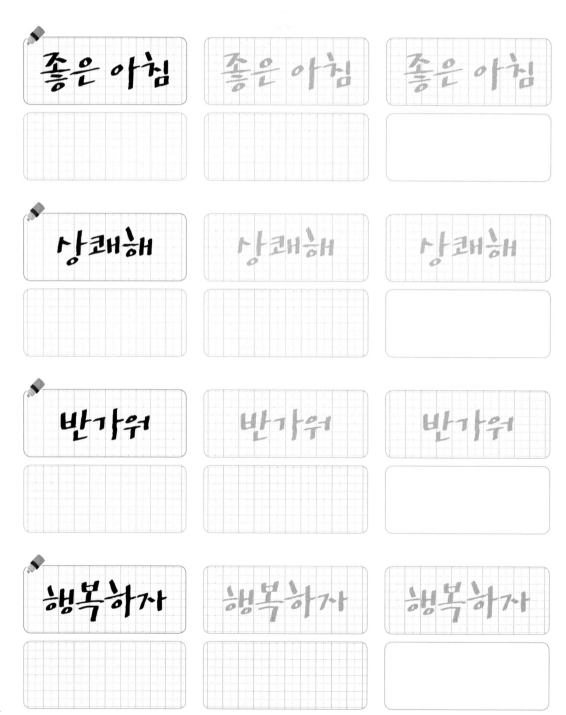

안녕하세요

안녕하세요

안녕하세요

반갑습니다

반갑습니다

반갑습니다

감사합니다

감사합니다

감사합니다

좋은 하루 보내길 바라.

좋은 하루 보내길 바라.

너에게 행운이 가득하길,

너에게 행운이 가득하길,

네가 오후 4시에 온다면
난 오후 3시부터
행복해지기 시작할 거야.

— 생텍쥐페리, 〈어린 왕자〉

네가 오후 4시에 온다면
난 오후 3시부터
행복해지기 시작할 거야.

— 생텍쥐페리, 〈어린 왕자〉

"오늘도 힘내"

_거친 글씨

둥글지만 조금은 거친 느낌이 나는 이 서체의 분위기를 살리고 싶다면, 연필 또는 색연필을 추천합니다. 연필만으로 예쁜 캘리서체를 쓸 수 있을지 걱정하지 마세요. 얼마든지 멋진 메시지를 쓸 수 있고 색연필을 사용하면 생동감까지 더해 줄 수 있습니다.

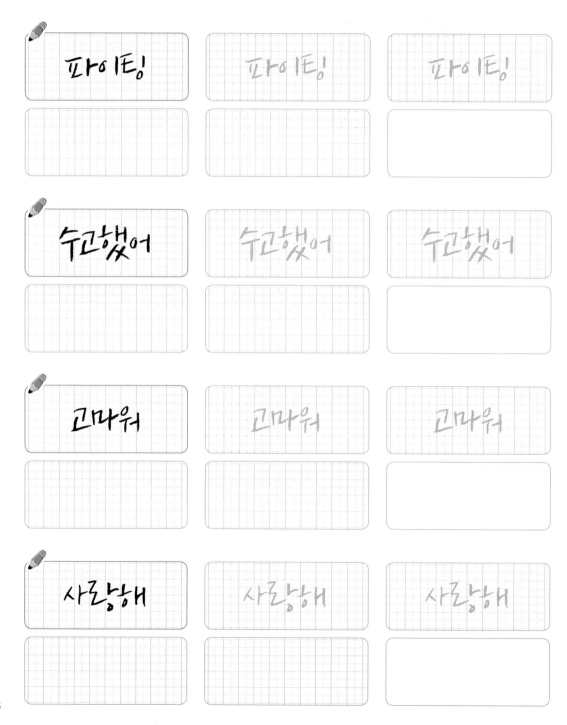

파이팅

수고했어

고마워

사랑해

다 잘될 거야

다 잘될 거야

다 잘될 거야

잘하고 있어

잘하고 있어

잘하고 있어

걱정하지 마

걱정하지 마

걱정하지 마

나는 항상 너를 응원해.

나는 항상 너를 응원해.

당신의 봄날은 언제나 오늘.

당신의 봄날은 언제나 오늘.

아무것도
변하지 않을지라도,
내가 변하면 모든 게 변한다.

_ 오노레 드 발자크

아무것도
변하지 않을지라도,
내가 변하면 모든 게 변한다.

_ 오노레 드 발자크

"그래도 괜찮아"
_귀여운 글씨

귀여운 글과 잘 어울리는 이 서체는 주변에서 쉽게 볼 수 있는 플러스펜으로 두께와 필체를 비슷하게 표현해낼 수 있습니다. 따뜻하고 부드러운 감성을 전하고 싶을 때 도전해 보세요.

참 잘했어요

참 잘했어요

참 잘했어요

수고했어, 오늘도

수고했어, 오늘도

수고했어, 오늘도

네가 최고야

네가 최고야

네가 최고야

당신의 봄날을 응원해요.

당신의 봄날을 응원해요.

말하지 않아도 알아요.

말하지 않아도 알아요.

산에는 꽃 피네
꽃이 피네
갈 봄 여름 없이
꽃이 피네
— 김소월, 〈산유화〉

산에는 꽃 피네
꽃이 피네
갈 봄 여름 없이
꽃이 피네
— 김소월, 〈산유화〉

 _날렵한 글씨

획이 가늘고 날렵한 느낌이 나는 이 서체는 하이테크 펜처럼 얇은 펜촉을 가진 펜과 잘 어울립니다. 내 마음속 이야기를 누군가에게 숨기지 않고 전달하고 싶을 때 이 서체를 사용해 솔직한 마음을 전해 보세요.

결혼 축하해

결혼 축하해

결혼 축하해

행복하세요

행복하세요

행복하세요

건강하세요

건강하세요

건강하세요

나 그대에게 모두 드리리,

나 그대에게 모두 드리리,

오늘은 정말 네가 그리워,

오늘은 정말 네가 그리워,

나는 온몸에 햇살을 받고
푸른 하늘 푸른 들이 맞붙은 곳으로
가르마 같은 논길을 따라
꿈속을 가듯 걸어만 간다,

_ 이상화, 〈빼앗긴 들에도 봄은 오는가〉

나는 온몸에 햇살을 받고
푸른 하늘 푸른 들이 맞붙은 곳으로
가르마 같은 논길을 따라
꿈속을 가듯 걸어만 간다,

_ 이상화, 〈빼앗긴 들에도 봄은 오는가〉

생활 속
손글씨

가끔 일상에서 손글씨를 써야 하는 상황이 찾아오곤 합니다. 삐뚤빼뚤한 악필이 아닌 반듯하고 예쁜 글씨를 보여줄 기회입니다. 실제 생활에서 손글씨를 쓰는 다양한 상황들을 먼저 만나 보세요.

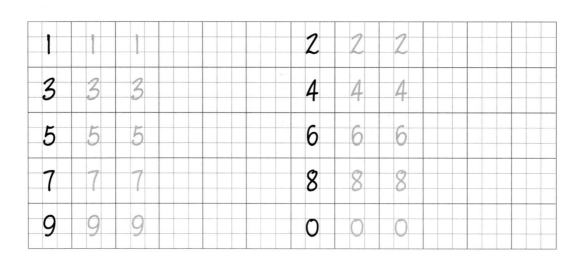

1 2 3 4 5 6 7 8 9 0 1 2 3 4 5 6 7 8 9 0

1 2 3 4 5 6 7 8 9 0 1 2 3 4 5 6 7 8 9 0

1 2 3 4 5 6 7 8 9 0 1 2 3 4 5 6 7 8 9 0 1 2 3 4 5 6 7 8 9 0

1 2 3 4 5 6 7 8 9 0 1 2 3 4 5 6 7 8 9 0 1 2 3 4 5 6 7 8 9 0

일상 메모

엄마 잠깐 나갔다 올게.
냉장고에 카레랑
계란말이 있으니까
배고프면 데워 먹어.

목도리를 찾습니다

합정역 2번 출구 근처에서
노란색 목도리를 습득하신 분은
010-1234-5678로 연락해 주세요.
소중한 물건입니다.
꼭 사례하겠습니다.

✏️ 가계부 쓰기

12월 지출		
내역	월세 및 관리비	700,000원
	식비	350,000원
	차비	80,000원
	경조사	100,000원
	롱패딩 구매	250,000원
	연말 술자리 3회	170,000원
	지원이 크리스마스 선물	50,000원
* 연말이라 지출이 너무 크다. 다음 달부터는 지출 줄이고 저축을 늘리자!		

12월 지출		
내역		

버킷리스트 작성해보기

올해 꼭 이룰 버킷리스트!

1. 운전면허 따서 국내 여행 다니기.
2. 한 달에 책 2권씩 읽기.
3. 재테크 공부해서 주식 투자 시작하기.
4. 헬스장 PT 등록하고 바디프로필 사진 찍기.

작심삼일은 금물!

✏️ 은행 입출금표에 흐리게 적힌 내용을 따라 써보세요.

찾으실 때 (집합투자상품 환매신청 겸용)

계좌번호 (Account No.)	1234-567-8900012

금 (Amount)	(₩ 234,000) 이십삼만사천 원/좌

| 펀드 환매시 | □ 원금 | □ 지급지역 | □ 좌수출금 |

- 위 계좌의 금액(신탁, 이자)을 지급하여 주십시오.
- 해지시에는 이해의 전산이자금액과 계산서를 수령하였습니다.
- 본인은 개방형 집합투자상품에 대해 위와 같이 환매를 신청합니다.

통장기록(memo)	여행경비 이체	2023년 12월 3일

성명 (Acc Holder Name)	우혜민

수표 발행을 원하시는 경우

10만원권	매	100만원권	매	기타	매

다른 계좌로 이체하시는 경우

은행명	계좌번호	예금주	금액
			₩

| 수수료 차감여부 | 현금지급액 | ₩ | ₩ |

여러건 나누어 출금하시는 경우

| | ₩ | ₩ | ₩ |
| 펀드 환매 이체계좌 | ₩ | ₩ | ₩ |

* 상속인 예금 지급시 대표상속인 또는 상속인 전원의 인감 필수 · 추소가 변경된 고객께서는 청구자명란에 인감하여 주십시오

입금하실 때 (무통장, 타행환, 수표발행)

계좌번호	1234-567-89010
금 액 (여러건 송금시 총금액)	₩ 345,000 □ 수수료 차감후 입금
입금은행	바른은행 예금주(받으실분) 강하진

수표발행○○요청

		금액
10 만원권	매	₩
100 만원권	매	₩
기타금액		₩
발행합계		₩

신청인(보내시는분)

성 명	정예은	CMS(P/타요청)
주민등록번호	990518-2345678	
전 화 번 호	010-1234-1234	

대리인

성 명	
주민등록번호	본인과의 관계

여러계좌송금시

은행명	계좌번호	예금주	금액
			₩
			₩
			₩

🖍 혼인 신고서에 흐리게 적힌 내용을 따라 써보세요.

혼 인 신 고 서
2023년 8월 12일

※ 뒷면의 작성방법을 읽고 기재하시되, 선택항목은 해당 번호에 "O"으로 표시하여 주시기 바랍니다.

구 분			남 편(부)		아 내(처)	
① 혼인당사자 (신고인)	성명	한글	이 주형		유 정연	
		한자	李 宙炯	㉑또는 서명	劉 玎延	㉑또는 서명
		본(한자)	全州 / 전화 010-2345-6789		江陵 / 전화 010-1234-5678	
	출생연월일		1995. 08. 18		1996. 01. 05	
	주민등록번호		950818 - 1234567		960105 - 2123456	
	등록기준지		부산광역시 서구 해돋이로 295		서울특별시 성북구 성북로16길 21-59	
	주소		경기도 파주시 하우12길 33		경기도 파주시 하우12길 33	
② 부모 (양부모)	부 성명		이대한		유재형	
	주민등록번호		660921 - 1234567		681101 - 1234567	
	등록기준지		부산광역시 서구 해돋이로 295		서울특별시 성북구 성북로16길 21-59	
	모 성명		한수미		박미영	
	주민등록번호		691207 - 2345678		700814 - 2345678	
	등록기준지		부산광역시 서구 해돋이로 295		서울특별시 성북구 성북로16길 21-59	
③직전혼인해소일자			년 월 일		년 월 일	
④외국방식에 의한 혼인성립일자			년 월 일			
⑤성·본의 협의		자녀의 성·본을 모의 성·본으로 하는 협의를 하였습니까?			예☐ 아니요☑	
⑥근친혼 여부		혼인당사자들이 8촌이내의 혈족사이에 해당됩니까?			예☐ 아니요☑	
⑦기타사항						

		성명	김증인 (인 또는 서명)	주민등록번호	901211 − 1234567
⑧ 증인		주소	경기도 안양시 안양구 경수대로 213		
		성명	강증인 (인 또는 서명)	주민등록번호	921028 − 2345678
		주소	대구광역시 동구 효목로 324		

⑨ 동의자	남편	부	성명	(인 또는 서명)	후견인	성명 (인 또는 서명)
		모	성명	(인 또는 서명)		주민등록번호
	아내	부	성명	(인 또는 서명)		성명 (인 또는 서명)
		모	성명	(인 또는 서명)		주민등록번호 —

⑩ 제출인	성명	이주형	주민등록번호	950818 − 1234567

※ 타인의 서명 또는 인장을 도용하여 허위의 신고서를 제출하거나, 허위신고를 하여 가족관계등록부에 부실의 사실을 기록하게 하는 경우에는 형법에 의하여 5년 이하의 징역 또는 1천만원 이하의 벌금에 처해집니다.

※ 다음은 국가의 인구정책 수립에 필요한 자료로「통계법」제32조 및 제33조에 따라 성실응답 의무가 있으며 개인의 비밀사항 이 철저히 보호되므로 사실대로 기입하여 주시기 바랍니다.

⑪ 실제결혼생활시작일	2023년 7월 20일부터 동거

구분		남편	아내
⑫ 국적	남편 / 아내	① 대한민국(출생 시 국적취득) ② 대한민국[귀화(수반포함)인지 국적취득, 이전국적 :] ③ 외국(국적)	① 대한민국(출생 시 국적취득) ② 대한민국[귀화(수반포함)인지 국적취득, 이전국적 :] ③ 외국(국적)
⑬ 혼인종류	남편 / 아내	① 초혼 ② 사별 후 재혼 ③ 이혼 후 재혼	① 초혼 ② 사별 후 재혼 ③ 이혼 후 재혼
⑭ 최종 졸업학교	남편 / 아내	① 무학 ② 초등학교 ③ 중학교 ④ 고등학교 ⑤ 대학(교) ⑥ 대학원 이상	① 무학 ② 초등학교 ③ 중학교 ④ 고등학교 ⑤ 대학(교) ⑥ 대학원 이상
⑮ 직 업	남편 / 아내	① 관리자 ② 전문가 및 관련종사자 ③ 사무종사자 ④ 서비스종사자 ⑤ 판매종사자 ⑥ 농림어업 숙련 종사자 ⑦ 기능원 및 관련 기능 종사자 ⑧ 장치·기계 조작 및 조립 종사자 ⑨ 단순노무 종사자 ⑩ 학생 ⑪ 가사 ⑫ 군인 ⑬ 무직	① 관리자 ② 전문가 및 관련종사자 ③ 사무종사자 ④ 서비스종사자 ⑤ 판매종사자 ⑥ 농림어업 숙련 종사자 ⑦ 기능원 및 관련 기능 종사자 ⑧ 장치·기계 조작 및 조립 종사자 ⑨ 단순노무 종사자 ⑩ 학생 ⑪ 가사 ⑫ 군인 ⑬ 무직

✏️ 전입 신고서에 흐리게 적힌 내용을 따라 써보세요.

■ 주민등록법 시행령 [별지 제15호서식] <개정 2012.6.1>

[√]전입 []국외이주 []재등록 신고서

"거짓으로 신고(사망자 전입신고 등)하면 3년 이하의 징역 또는 1천만원 이하의 벌금형을 받게 됩니다."

※ 뒤쪽의 유의사항과 작성방법을 읽고 작성해 주시기 바라며, []에는 해당하는 곳에 √표를 합니다.　　(앞쪽)

접수 번호		신고 일자	2023년 12월 31일

신고인	성명	유정연 (서명 또는 인)	세대주와의 관계	처	
	주민등록번호	960105-2123456	전화번호	휴대전화번호	010-1234-5678

새로 사는 곳
(전입지, 국외이주지)

구 분	[√] 세대 구성　　　[] 다른 세대로 편입　　　[] 세대 합가(두 세대주가 하나의 세대 구성)

전(前) 세대주 또는 본인	성명 이주형	(서명 또는 인)

세대주	성명 이주형 (서명 또는 인)	주민등록번호 950818-1234567	
	전화번호	휴대전화번호 010-2345-6789	전자우편주소 jho0818@paper.com

주 소	경기도 파주시 하우12길 33	관할 읍·면사무소, 동주민센터 [운정동 주민센터]

※전입주소가 구분등기가 안 된 다가구주택인 경우 주택명칭·층·호수 (예: 무궁화빌라, 1층 2호)	주택명칭 바른하우스	3 층　304 호

전입사유 ※주된 1가지	[] 직업 (취업, 사업, 직장이전 등) [] 가족 (가족과함께거주, 결혼, 분가등) [√] 주택 (주택구입, 계약만료, 집세, 재개발 등)	[] 교 육 (진학, 학업, 자녀교육등) [] 주거환경 (교통, 문화·편의시설 등) [] 자연환경 (건강, 공해, 전원생활등)	[] 그 밖의 사유 (자세히 기재)

전에 살던 곳
(전출지, 말소지, 거주불명 등록지)

세대주	성명 이주형	주민등록번호 950818-1234567

구 분	[√]세대 전부 전출　　　　　　　　　　　　[]세대주를 포함하여 세대 일부 전출 []세대주를 포함하지 아니하는 세대 일부 전출

세대주를 포함하여 세대 일부가 전출한 경우	남은 세대의 세대주 성명		
	주민등록번호	전화번호	휴대전화번호

* 전입자 인적사항(남 │ 명, 여 │ 명)

세대주와의 관계	성 명	생년월일	등록장애인	인 감	주민등록증 정리	비 고
본인	이주형	1995. 08.18				
처	유정연	1996.01.05				

위임장

「주민등록법」제11조제1항 단서와 같은 법 시행령 제19조에 따라 [✓]전입 []국외이주 []재등록 신고를 신고인에게 위임합니다.

2023년 12월 31일

위임한 사람(세대주)　　이 주 형　　　　　　　　　(서명 또는 인)

우편물 전입지 전송(전입신고일부터 3개월까지) 및 전입지 주소정보 제공 동의서

동의하는 세대원 성명 기재:

신청인　　　　　　　　　　　　　　(서명 또는 인)

210mm×297mm[백상지 80g/㎡]

우편 엽서와 편지 봉투

✏️ 우편 엽서와 편지 봉투에 흐리게 적힌 내용을 따라 써보세요.

보내는사람 김하은
강원특별자치도 강릉시
수문길 87-5
2 5 5 5 5

받는사람 최재영 귀하
서울특별시 관악구 신림로397
201호
0 8 7 0 7

보내는사람 김하은
강원특별자치도 강릉시
수문길 87-5
2 5 5 5 5

받는사람 최재영 귀하
서울특별시 관악구 신림로397
201호
0 8 7 0 7

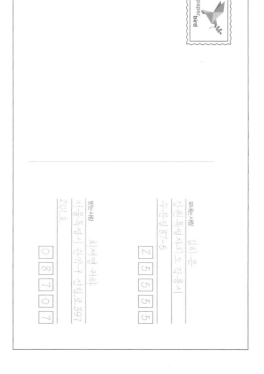

편지에 쓰이는 주요 용어

✏️ 이름 아래 쓰는 용어

각위 (各位)	받는 사람이 여럿일 경우에 상대방을 높이는 표현으로 '여러분'을 대신해 쓰는 말이다. 일반적으로 '학생 각위'와 같이 쓰며, '제위(諸位)' '제현(諸賢)'이라고도 한다.
귀중 (貴中)	편지 등의 우편물을 받을 단체·기관의 이름 아래에 쓰는 높임말이다.
귀하 (貴下)	편지 등의 우편물을 받을 개인의 이름 아래에 쓰는 높임말이다.
근상 (謹上)	'삼가 올린다'는 의미로 예의를 갖추어 쓰는 표현이다. 현대에는 이 표현보다 '올림'을 많이 사용한다.
배상 (拜上)	'절하며 올린다'는 의미로 최대한의 예의를 담은 표현이다.
안하 (案下)	책상 아래라는 의미로, 흔히 사용하는 '귀하'와 비슷하지만 손윗사람에게 쓰면 결례가 된다. 주로 글로써 사귄 관계에서 상대방을 높이는 표현이다.
재배 (再拜)	'두 번 절함'이라는 의미로 손윗사람에게 편지를 쓸 때 편지의 마지막에 발신자의 이름 아래에 쓰는 표현이다.
존당 (尊堂)	받는 사람 혹은 타인의 집안·가문을 높이는 표현이다. '고당(高堂)'이라고도 하며 현대에는 '귀댁(貴宅)'이라는 표현이 더 일반적으로 사용된다.
존전 (尊前)	받는 사람을 존경한다는 의미로 상대방을 높이는 표현이다.
좌하 (座下)	나와 동등하거나 윗사람인 상대방을 높이는 말로, 비슷한 높임말인 '귀하'보다 더 높이는 표현이다. '좌전(座前)'이라고도 한다.
즉견 (卽見)	받는 사람이 손아랫사람일 경우 사용하며 편지를 받는 즉시 읽어 달라는 의미다.
친전 (親展)	편지 겉면에 받는 사람으로 적힌 당사자가 직접 펴 읽어 달라는 뜻으로, 그 외 다른 사람이 함부로 편지를 뜯지 말라는 의미도 포함한다.

✏️ 그외의 용어

재중 (在中)	편지 속에 무엇이 들어 있는지를 겉봉에 표시하는 말로 '원고 재중' '계약서 재중' 등으로 사용한다.
평신 (平信)	평상시의 무사한 소식을 전한다는 의미다.

✏️ 경조사 봉투에 흐리게 적힌 내용을 따라 써 보세요.

(앞면)

축

결

혼

(뒷면)

○○

회사 장동규

앞면 145쪽에서 제시하는 경조사 용어 중 해당하는 문구를 봉투 중앙에 써 줍니다.

뒷면 왼쪽 하단 부분에 자신의 소속과 이름을 써 줍니다.

경조사에 자주 쓰이는 용어를 따라 써 보세요.

장례식	부의	근조	추모	추도	애도	위령	입학·졸업	축입학	축졸업	축합격
결혼식	축결혼	축화혼	축성전	축성혼	하의	건축·공사	축기공	축준공	축완공	축준역
생일	축생일	축생신	축화갑	축수연	축희연	이사·이전	축이전	축입택	축입주	
개업·창립	축개업	축개관	축창립	축개원	축번영	축발전	환자 위문	기쾌유	기완쾌	

교정 노트

앞서 글씨 교정 연습을 하며 사용한 모눈 노트와 줄 노트입니다. 글씨
연습을 하며 잘 써지지 않는 글자나 써 보고 싶은 글씨가 있다면 여기
두 가지 노트에 연습해 보세요.

바르다
손글씨

초판 1쇄 발행 · 2023년 12월 31일

지은이 · 편집부
펴낸이 · 김동하

편집 · 최선경
펴낸곳 · 페이퍼버드
출판신고 · 2015년 1월 14일 제2016-000120호
주소 · (10881) 경기도 파주시 산남로 5-86
문의 · (070) 7853-8600
팩스 · (02) 6020-8601
이메일 · books-garden1@naver.com
인스타그램 · www.instagram.com/thebooks.garden

ISBN 949-11-6416-192-8 (13640)